SỞ GIAO
ĐC: 63.1

MS: 54799-1 Mẫu số: 02VEDB2/001
Ký hiệu: DT/12P

Số: 0095043

VÉ ĐI XE BUÝT
(Khách hàng)
Giá vé : 4.000 đồng/lượt
Xin giữ vé để kiểm soát
In tại XN In Thống Kê TPHCM - Mã số thuế: 0300459556

學會安排行程的第1本書

開始一個人
去旅行

作者：森井由佳　插圖：森井久壽生
翻譯：張秋明

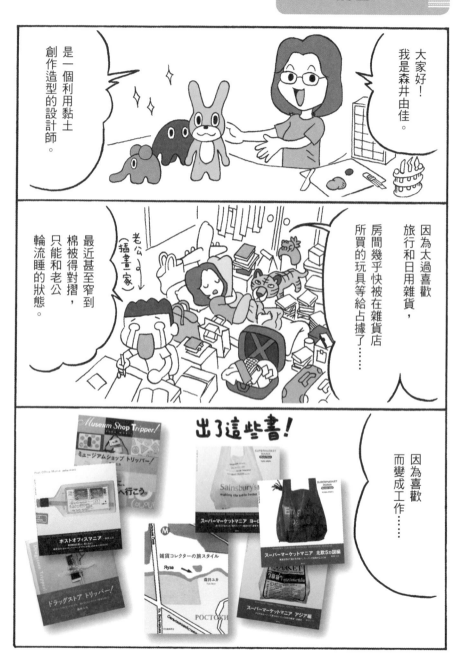

大家好！
我是森井由佳。

是一個利用黏土
創作造型的設計師。

因為太過喜歡
旅行和日用雜貨，
房間幾乎快被在雜貨店
所買的玩具等給占據了⋯⋯

老公
（插畫家）

最近甚至窄到
棉被得對摺，
只能和老公
輪流睡的狀態。

因為喜歡
而變成工作⋯⋯

出了這些書！

2

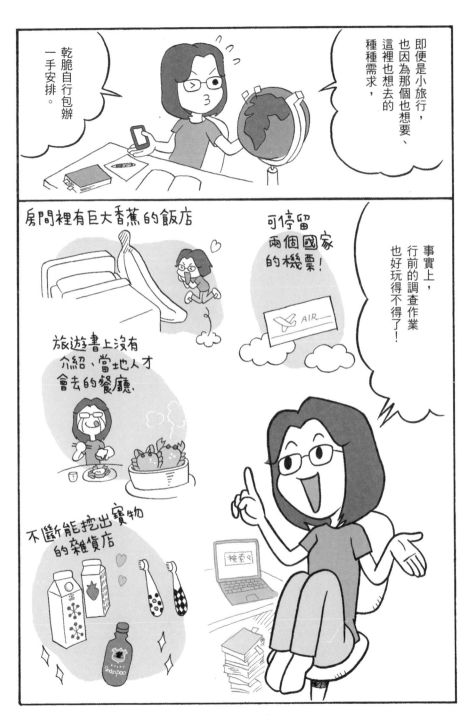

即便是小旅行，也因為那個也想要、這裡也想去的種種需求，

乾脆自行包辦一手安排。

房間裡有巨大香蕉的飯店

可停留兩個國家的機票！

事實上，行前的調查作業也好玩得不得了！

旅遊書上沒有介紹，當地人才會去的餐廳。

不斷能挖出寶物的雜貨店

3

本書是森井由佳根據過去的經驗寫成腳本，
再由她的老公久壽生畫成漫畫。
回想起學生時代兩人一起寫作業的情景。

目次

放大影印後再用！行程表……100
旅行用品確認單……106

※本書提供之資訊為二○一三年一月的內容。書中介紹之體制、價格、規則等在沒有預告的情況下有變更的可能性，敬請留意。另外，補充加入台灣資訊。

※本書所使用的幣值為台幣，兌換日幣匯率為0.3。

第 **1** 章

 戒不掉一個人旅行

促成個人旅行的動機和
任何人都學得會的安排方法。
何不鼓起勇氣踏出腳步呢？

個人旅行和套裝旅行的不同

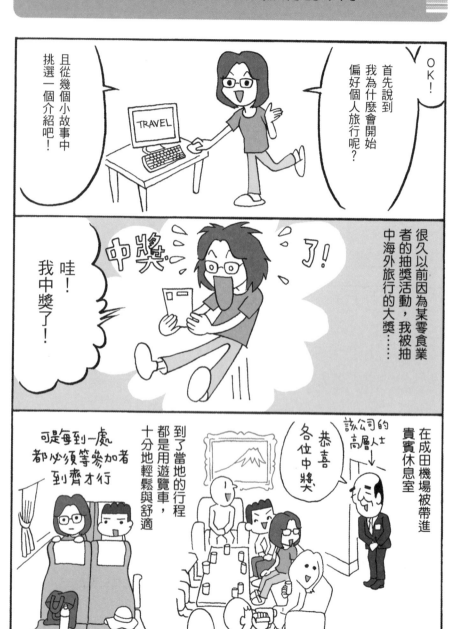

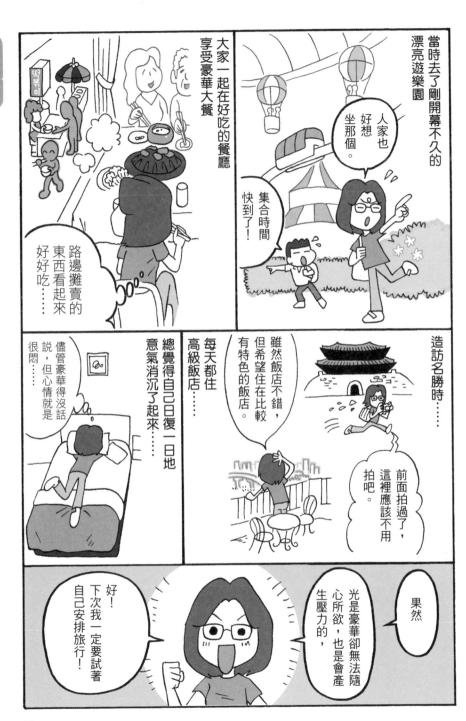

森井由佳認爲
套裝旅行的主要特徵
介紹如下！

※是根據機票、當地的住宿、往返機場的接送、觀光等都統一安排好，並且有領隊隨行為前提所做的設定。

吸引人的地方

如果是含用餐的行程，
就不必為找餐廳而傷腦筋

因目的地的遠近有別，
原則上比個人旅行便宜

移動輕鬆！
（從機場到飯店、
從目的地到另一個目的地等）

就算不懂外文也沒關係

因為有領隊，
發生問題也比較安心
（如遇到扒手等）

可結交相同興趣
的朋友

麻煩的地方

一個人參加
或旺季時的價格很高
（一個人睡雙人房等）

必須按表操課，
時間管理很嚴格

有時會被帶進
指定的名產店

含用餐的套裝旅行
多半無法自行點餐

相對地
個人旅行的主要特徵
大概是這種感覺！

※是以機票、飯店、當地觀光行程、往返機場的接送等都由自己安排為前提所做的設定。

吸引人的地方

可安排團體旅行不可能住的小而有特色的飯店

可找出更便宜的交通方式

想做的事即便短期，也能嚴選想做的事，有效運用

可配合天氣、身體狀況，隨機應變行動

可在喜歡的時間吃喜歡的東西

麻煩的地方

危機管理必須自己來

行前調查和安排得花時間

轉車、遺失東西等問題得自行處理

行李變重得自己提

任何人都做得到的個人旅行！

其實旅行的安排一點也不困難喲！

首先說到我為什麼會開始偏好個人旅行呢？

最簡單也最確實的方法是直接跑去最近的旅行社櫃檯詢問。

重點是先要確認機票（交通工具）和飯店！

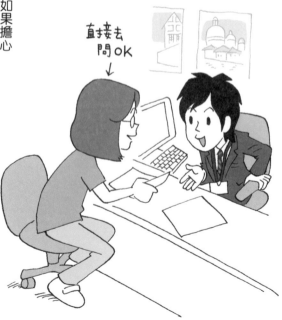

直接去問OK
↓

如果擔心從機場到飯店的路程，它們有很多附加飯店往返機場的自由行機票。

這一類的諮詢是免費的，建議與其打電話不如直接去問比較清楚，

14

諮詢前應先確定旅行的

期間 地點 預算

事先確定有助於
諮詢的順利進行

只要告訴對方自己是頭一次，
在挑選航空公司和飯店時，
對方也會細心提供意見吧。

諮詢的過程中，會越來越清楚知道，
什麼樣的航空公司和飯店比較適合自己。

您不妨選擇

○○

※飯店住宿費用已繳納的證明

預約手續完成後，
隨時有問題也可打電話
詢問經手人員，

RECEPTION

我忘了帶飯店
的繳費憑單※

為了因應搭機、
住宿飯店等問題，
旅行社在當地
多半設有聯絡窗口。

一旦確定機位和住宿後，
就能安心了

接下來只剩下
在出發前為止的
當地旅遊資訊收集！

機票和飯店都自己訂

另外也建議不靠旅行社，而是自己上網訂的方法。選擇的範圍更為多樣與寬廣，

期間、地點和預算的決定，最好在2個月前吧！

例如不只是為了便宜，而是選擇有特色的航空公司（LCC）

取得機票

越南LCC VietJet
機艙內可欣賞空服人員的舞蹈秀!!

荷蘭的史基浦機場內居然有美術館—!!

受不了，太感動了～

或是為了在機場內待久一點，故意拉長轉機的時間。

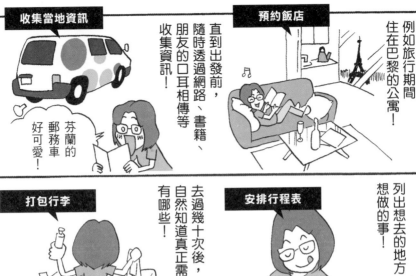

例如旅行期間住在巴黎的公寓！

預約飯店

收集當地資訊

直到出發前，隨時透過網路、書籍、朋友的口耳相傳等收集資訊！

芬蘭的郵務車好可愛！

列出想去的地方、想做的事！

安排行程表

去過幾十次後，自然知道真正需要帶的有哪些！

打包行李

如何？是否開始覺得充滿期待呢？接下來的各章將詳細介紹各項安排手續。

在頭一次飛抵的機場，**且一起分享**那種彷彿從水槽被放進大海的開放感！！

WELCOME BIENVENIDA!

……話說回來，我和我的家人抽獎運算是不錯，有一次奶奶在「味╳素」
舉辦的「使用筷子國度人民的有獎猜謎」活動中被抽中30萬元的大獎，
可惜給的不是現金，而是可交換等值的旅遊禮券或家具之類的，還以為奶
奶一定會選擇旅遊禮券，我們一家人都開始痴心妄想了起來，沒想到奶奶
居然選了一整組的家具……

第 **2** 章

 首先要決定地點！

跟理由的大小毫無關係！
只要「感覺有點FU」就OK。

目的地、主題，隨心所欲自由自在！

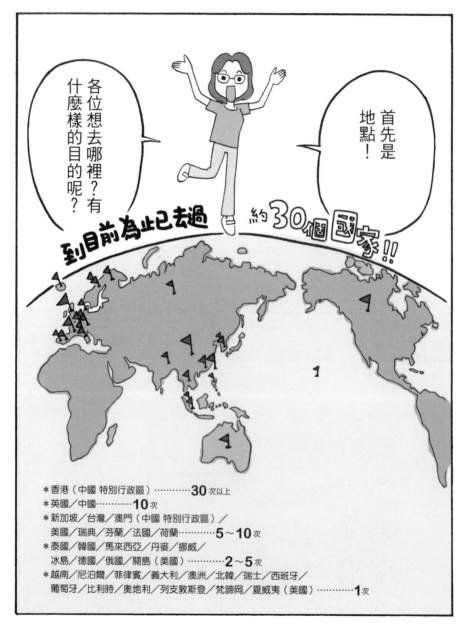

我第一次的海外個人旅行是去西班牙，

因為最喜歡的畫家達利過世而決定前往達利美術館。

畫作肯定會因為回顧展而分散各地

再不趕緊去

死訊

西班牙×觀賞達利之旅

最便宜的機票是得在莫斯科轉機的俄羅斯航空

由於莫斯科～西班牙的航班客滿，只好計畫改從鄰國的葡萄牙搭火車去西班牙。

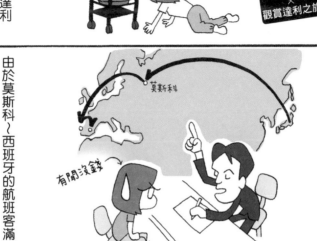

莫斯科

有閒沒錢

葡萄牙是預定外的行程，因為風景太美了，結果竟停留了3天……

像這樣任意改變預定行程也只有自己安排的旅行辦得到！！

※HOSTAL是將建築物一部分作為住宿用的旅館，房間不是很多，價格較為低廉。

在西班牙，我先去了HOSTAL聚集的地方，

直接跑去一眼就看上的旅館。

Do you have a vacant room?

隔天起走廊開始大翻修的工程，白天根本無法待在房間裡，

而且房門口的走廊上還開了一個直徑70～80公分大的洞！只好要求退錢，另外找地方住。

!!?

GAGAGA

在這樣情況下，終於看到的達利美術館真是感慨萬千！

3天的停留期間，每天都從中午過後一直待到閉館才離開。

來過、看過、接觸過，
才能感受得到的魅力

隨心所欲修改行程的自在度

讓我完全愛上了
自助旅行！

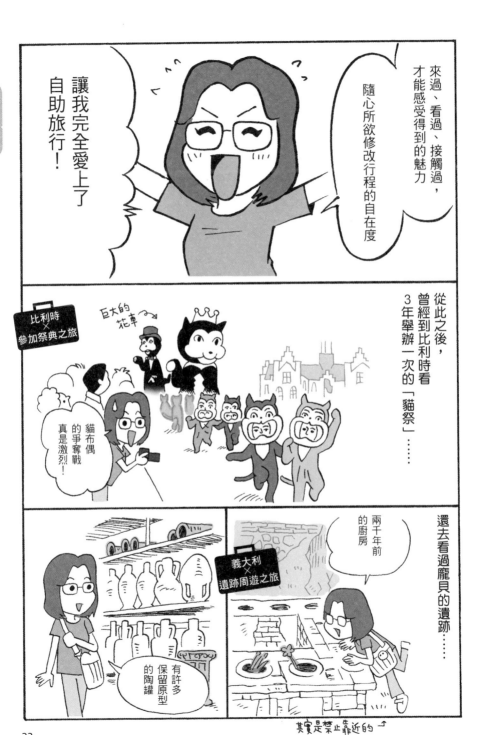

從此之後，
曾經到比利時看
3 年舉辦一次的「貓祭」……

比利時 × 參加祭典之旅

巨大的花車

貓布偶
的爭奪戰
真是激烈！

還去看過龐貝的遺跡……

兩千年前
的廚房

義大利 × 遺跡周遊之旅

有許多
保留原型
的陶罐

其實是禁止靠近的 ↲

23

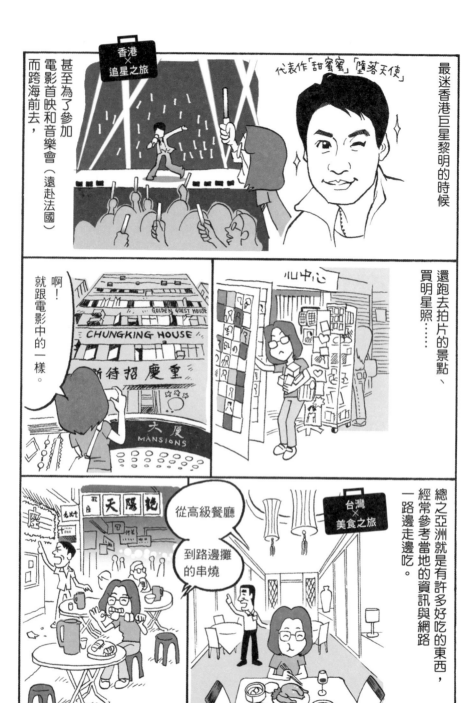

最迷香港巨星黎明的時候

代表作「甜蜜蜜」「墮落天使」

香港×追星之旅

甚至為了參加電影首映和音樂會（遠赴法國）而跨海前去，

啊！就跟電影中的一樣。

還跑去拍片的景點、買明星照⋯⋯

從高級餐廳到路邊攤的串燒

台灣×美食之旅

總之亞洲就是有許多好吃的東西，經常參考當地的資訊與網路一路邊走邊吃。

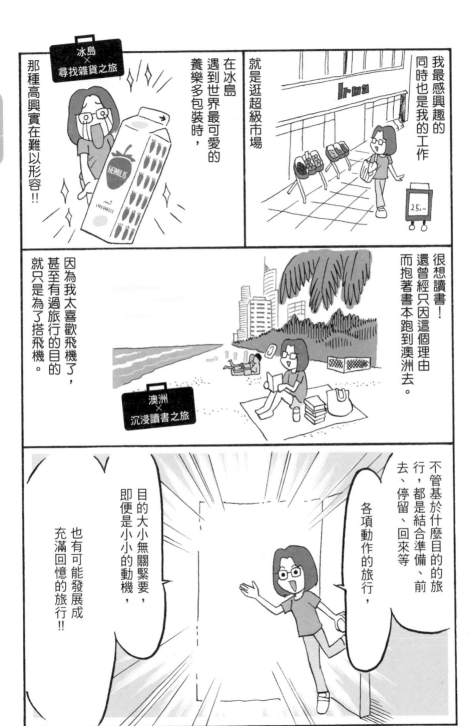

冰島×尋找雜貨之旅

那種高興實在難以形容!!

在冰島遇到世界最可愛的養樂多包裝時，

就是逛超級市場

我最感興趣的同時也是我的工作

很想讀書！還曾經只因這個理由而抱著書本跑到澳洲去。

因為我太喜歡飛機了，甚至有過旅行的目的就只是為了搭飛機。

澳洲×沉浸讀書之旅

不管基於什麼目的的旅行，都是結合準備、前去、停留、回來等

各項動作的旅行，

目的大小無關緊要，即便是小小的動機，

也有可能發展成充滿回憶的旅行!!

森井由佳
推薦10大
異國風城市

參加祭典、活動和遊覽名勝古蹟固然不錯，

但漫步街頭不期而遇的日常光景才是異國文化的所在！

能夠創造專屬自己的小小回憶，才是個人旅行的真滋味。

泰國／曼谷

行道樹的缺口處都有裝飾鮮花和人偶

走在街頭可遇見無數的小型祭壇

超市裡面也會突然出現祭壇！

英國／倫敦

對於「外觀」所投注的精力不容小覷！

超級市場簡直就像是現代美術館

新加坡／新加坡市

各民族的小吃店飄散出好吃得不得了的味道

在巨大的社區一樓，同時舉辦著婚禮和葬禮

婚禮和葬禮都很開放！

法國／巴黎

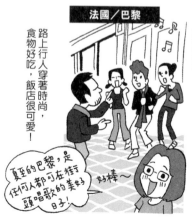

食衣住都表現均衡的奇蹟城市

路上行人穿著時尚，食物好吃，飯店很可愛！

夏至的巴黎，是任何人都可在街頭唱歌的美妙日子！

好棒～

瑞典／斯德哥爾摩

一年有一半是冬天，為了在家中過得舒適，家飾設計十分進步

飯店的房間也很簡單多彩百看不厭！！

中國／上海・北京

變化快速令人目眩神迷的都市！！

上個月的地圖如今已派不上用場了

滿街幾乎都是電動機車

丹麥／哥本哈根

組織完善的福利國家，足為世界各國的模範

實際上是到處潛藏著可愛事物的童話國度！！

在夜店的後台，窺見大人們高興玩著溜滑梯……

尼泊爾／加德滿都

橘色燈光從半地下式商店中透射出來的傍晚，裡面居然坐著印度的「神明」！！

庫瑪麗少女

一直被電視吸引

有種被人擺布的感覺

俄國／莫斯科

彷彿出現在手塚治虫漫畫中的令人懷念又很有未來味道的建築物！

致力於宇宙開發的蘇聯時代所建的巨大飯店 Cosmos

義大利／羅馬

和距今約兩千年前的過去理所當然地共存著

新舊相連在一起

推薦10大
治安良好、
舒適宜人的城市

一個人旅行最在意的莫過於治安，

建議盡量走在「明亮、有人看得見」的地方

（……可是我自己卻有過多次遺失錢包的經驗，但願各位不要發生類似的事情！）

美國／波士頓

波士頓以學生為對象的小巧公寓式飯店，感覺很不錯品

發現被畫成R2-D2的郵筒

這個學生眾多的都市，平均年齡只有20歲!!真是個奇蹟的都市

以為在MIT（麻省理工學院）的學生餐廳用餐，頭腦會變好，但沒什麼效果

瑞典／斯德哥爾摩

他們幫我把掉在斯德哥爾摩廁所裡的錢包給保管好

斯堪地那維亞航空的櫃檯有紅色的禪修僧!!

順帶一提的是，超過一定面積的公共設施和公司有擺設藝術作品的義務

挪威／奧斯陸

掉在計程車上的錢包被送回日本

因為不容易買到酒，路上看不到酒醉的人

冰島／雷克雅維克

房屋外牆很花俏!!

夏天夜晚也只會變黑一下子，可以逛到很晚

因為人口少，所以外來客特別醒目吧

澳洲／雪梨

遇到的人
都很友善

感覺每個人民
都有這裡是
觀光都市的自覺，
也是個充滿
包容力的都市

新加坡／新加坡市

擁有美食區、
是個不夜城，
彷彿巨大要塞的社區，

芬蘭／赫爾辛基

觀光區在徒步可行的範圍內

說到赫爾辛基的觀光
景點，以白色大教堂為中心，
都可以輕鬆走到

不管男女老少，都可以安心地
在同一家店買東西、到同一間餐廳吃飯

荷蘭／烏特勒支

世界最自由的國家，
同時也是重節約、守秩序的國家

純樸隱密的河邊小屋

認同同性婚姻、安樂死、大麻

美國／關島

旅行者居住在
受到保護的觀光地中心

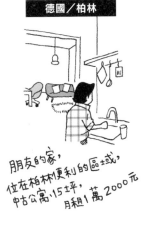

好像在主題公園裡面♪

德國／柏林

歐洲住宿費用最便宜的都市

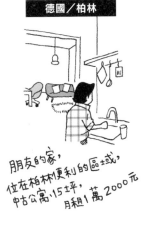

朋友說對弱勢族群而言，
這是世界最好住的都市

朋友的家，
位在柏林便利的區域，
中古公寓,15坪，
月租1萬2000元

森井由佳

推薦10大
金錢・時間・
精神面都物超
所值的城市

對我而言，所謂的「物超所值」當然是金錢方面的便宜，

但也包含「時間上不浪費、過得很有效率」。因為時間就是金錢！

英國／倫敦

許多在人力下維持完善的
公園和博物館都免費

台灣／台北

計程車資也很便宜

由辦公大樓、ＫＴＶ整修而成的
設計旅館大增，價格合理

美國／紐約

中城市中心的
畫具店，看起來就
很好玩的樣子

不需花交通費，
每天能接觸完全不同的文化

曼哈頓的每一個街角
都有不同的風情

中國／香港

深夜的良伴
行動敏捷的小型公車(小巴)

交通機關也提供24小時服務

不管想去哪裡，
30分鐘內都能到達的小巧城市

北歐各國

感覺就是吸納了世界所有貨物
而成的迷宮一樣

夏至前後直到深夜都還很明亮，
不論拍照攝影還是閒逛，
一天都能當兩天用
（店家還是當正常時間打烊）

就算晚上9點10點左右還是像這樣

韓國／首爾

東大門市場的貨物量之大，
簡直就像是黑洞！！

以前曾陪朋友去採買
布料，貨物量多到
令人眼花撩亂

法國／巴黎

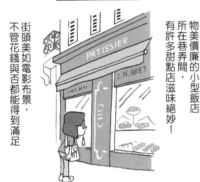

街頭美如電影布景，
不管花錢與否都能得到滿足

物美價廉的小型飯店
所在巷弄間，
有許多甜點店滋味絕妙！

新加坡／新加坡市

擠滿當地人民的平民美食區，
值得一逛

※機場美食區
賣的咖椰醬吐司套餐
很好吃

因為太喜歡了，
1天吃了3次

光是轉機也充滿樂趣的機場

瑞士／蘇黎世

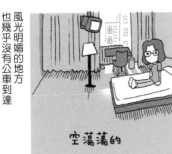

風光明媚的地方
也幾乎沒有公車到達

中級飯店的水準很高
就算是節約之旅，房間也大得不像話

空蕩蕩的

西班牙／馬德里

一天隔著午睡時間分成
上、下兩半段行動

準備旅行的程序

關於一個人的旅行安排，以下整理了何時該做什麼會比較順暢的流程。至少做到這些，就能出發。

3 個月前　決定去的地點和期間。

※隨著停留天數多寡而有申請簽證之必要，請務必事先查清楚。

2 個月前　預約機位、飯店。
沒有護照的人、護照即將到期的人記得前去辦理。

1 個月前　開始收集當地想去的店家、餐廳等旅遊資訊。
瀏覽網站、書籍、雜誌。前往該國設置在本地的觀光局查詢。
不過最可靠的還是來自朋友的經驗談。

朋友親口傳授的資訊很重要!!

資訊收集可持續到出發前

1個禮拜前　投保旅行平安險，直接上網買比較便宜。
當然也可以在機場投保。
由於信用卡附帶的保險理賠範圍較小，
且適用條件嚴苛，請事前先查清楚。
還要調查當地的天氣預報，
考慮帶什麼衣服去。

3天前　開始打包行李。

2天前　下班後直接前往機場的人，
事先透過快遞將行李送往機場
會比較輕鬆。

1天前　充分休息準備旅行！

此為理想的說法，
我通常會興奮得
整夜睡不著

未來想造訪的地方

還沒去過但很想造訪的地方有：中東、印度、非洲，還有南美。想要接觸那些難以想像的人們的文化，想要邂逅未知的滋味。另一方面，也想要嘗試看看一路上只觀察生物之旅。聽說澳洲的蟻塚，螞蟻會打打鬧鬧地「遊玩」，想花一整天仔細觀察。因為自己的工作是製作小東西，對於「大自然！」或者應該說是對精細的事物自然動心不已。

第 **3** 章

 訂購物美價廉的機票

從購買機票的方法到座位的選法、
航空公司的特質。
讓搭飛機的樂趣擴增10倍～

機票應該何時買、在哪裡買？

決定去哪裡後，就要買機票！

我想要這個禮拜五晚上出發

如果日期確定的話，即便沒有**3個月前**，至少也要**2個月前**安排好才能安心。

（目標鎖定淡季

新春假期
結束後
黃金週前後
聖誕節前

即便是2個月前，遇到旺季（連續假期、中元、新春假期）旅行也有可能太遲……

廣告上常見的優惠價格，例如「首爾往返1500元」，其實數量有限，下手得快才行!!

如果是週末起降的班機，有時會增加1500～3000元的費用。

SALE SALE SALE

訂購機票的方法如下…

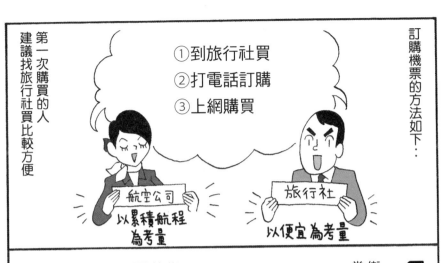

① 到旅行社買
② 打電話訂購
③ 上網購買

航空公司 以累積航程為考量

旅行社 以便宜為考量

第一次購買的人建議找旅行社買比較方便

①到旅行社

街上和車站內常可看到旅行社

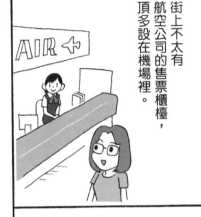

街上不太有航空公司的售票櫃檯，頂多設在機場裡。

②打電話

旅行社和航空公司的服務態度都很有禮貌

旅行社

航空公司

不管是直接去旅行社還是打電話，只要事先決定好15頁所說的期間、地點和預算，當場就能進行各項諮詢。

旅行社和航空公司都有網站可接受預約

即便是海外的航空公司，只要有飛往日本（台灣），通常都能使用日文（中文）。

可一邊比價，預約適合自己的時間♬

旅行社

日本（台灣）的航空公司 ←

海外的航空公司 ←

LCC（廉價航空）←

航空公司

※LCC只能上網訂購

預約時，特別要留意名字的英文拼音。

○MURATA
✕MULATA

是我本人呀

結果朋友在機場重新買了機票……

費用很高♩

就算只是一個字母和護照上的名字不符，也無法上飛機。

收到機票後，務必仔細確認！

機票也改變了……以前是一疊可翻頁的票據，如今是一張紙※

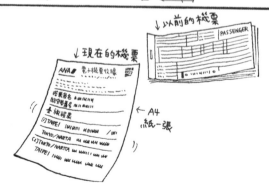

↓現在的機票
ANA 電子機票收據
搭乘者名
航空郵票番號
旅程摘要
(0)TAIPEI
TOKYO/NARITA
(C)TOKYO/NARITA
TAIPEI
← A4紙一張

↓以前的機票
PASSENGER

※也可以出示手機畫面上的條碼，畢竟是智慧型手機的時代嘛！

儘早預約機位的好處之一是……

可上網選擇喜歡的座位！

即便是經濟艙，也可選擇腳邊比較寬廣的位置。

高級篇

我肯定是靠窗派！！考慮到時間帶和方向，會選擇陽光不刺眼的座位。

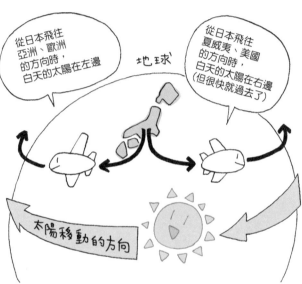

從日本飛往亞洲、歐洲的方向時，白天的太陽在左邊

從日本飛往夏威夷、美國的方向時，白天的太陽在右邊（但很快就過去了）

地球

太陽移動的方向

另外在機翼附近的話，就無法看清楚地面，得盡量往前或往後挪動。

有些航空公司會為因為過敏而有食物限制或素食的旅客

Prey（葷食）

通常必須3天～1週前預約

準備特別餐，所以請提早預約。

當今各家航空的服務概況

搭乘過幾家航空公司後

逐漸開始明瞭自己的喜好，並懂得依目的不同選擇使用

英國的維京航空

· 電影、音樂的娛樂設備充實
· 經濟艙也能獲得可愛的睡眠盥洗包（2012年）

瑞典、丹麥、挪威的斯堪地那維亞航空

連泡麵都可愛得不得了♡

機艙內的裝潢、航空雜誌和飛機餐點的設計都很精采

新加坡的新加坡航空

可以再來一份嗎？

飛機餐很好吃！

轉機的機場內有營業到深夜的美食街

芬蘭的芬蘭航空

FINNAIR

時間準確，轉機很順利

JAL、ANA 等日系航空公司

· 細緻的服務
· 可使用日文

※若是有行經、飛往台灣的航空公司，一般可使用中文。

一團隨便切成塊的紅色植物

好像肥皂的東西

飛機上提供的餐飲也讓人有看沒有懂。

因為座位沒有對號，得用搶的，先到先贏！

21頁提到第一次自己購票搭乘的俄羅斯航空，對我而言是史上No. 1的最大衝擊獎。

發抖

冰凍的機身

俄羅斯航空的轉機也很花時間，

睡在機場一晚……始終有人監視的狀況還真不是蓋的！

飯店內可使用的貨幣單位根本連聽都沒聽過！

HOTDOG…2UNIT
SOUP……1UNIT
SANDWITCH
…… 3UNIT

UNIT?…

其實是美金$，但因為政治意識而無法標明

由於是想要壓縮預算的學生和背包客經常利用的航班，會搭的乘客都很猛。

АЭРОФЛОТ

還記得為了打發漫長的候機時間，自己也跟學生們混在一起，坐在機場的地板上玩撲克牌。
俄羅斯航空就是會讓人莫名其妙想搭乘！

關於哩程數和積點

※台灣人較常使用的聯盟為天合聯盟、星空聯盟、亞洲萬里通。

現在世界各國的航空公司哩程共有制度，大致可分為3個聯盟。

歐洲和北美系統的
SkyTeam
（天合聯盟）

全日空加盟的
Star Alliance
（星空聯盟）

日本航空加盟的
Oneworld
（寰宇一家）

既然要累積航程，當然要累積同一聯盟才划算。
如果經常搭乘日本國內航班，右二者會比較適合吧。

順帶一提的是，我屬於 Star Alliance

會員卡可以上網或郵寄辦理申請手續，之後購買機票就會自動累積。（事後登錄也OK）

有些機票無法累積航程

・透過旅行社購買
・參加團體旅行
・折扣機票
・原本就是廉價機票

購買前請先確認是否為右列的幾種情形

假如已經打了對折，就不可能累積了

使用具信用卡功能的會員卡，就連購物也能累積航程。

哩

明天是兌換哩程的最後期限

損失了3萬哩～

不過……各家航空公司的機票兌換期限不同，請詳加留意！

要去旅行還是購物呢

哩程帳戶某期限　點數

※有時也可以上網購物或兌換禮券

航空公司除了哩程累積外，還有「只要搭乘就能積點」的優惠（購物沒有積點，點數的說法也因航空公司而異）。

在一定期間內，累積一定程度的點數，可獲得各式各樣的服務。

1000Point

例如
可免費使用機場內的休息室，可優先取得機票等……

還有搭乘經濟艙卻可享有頭等艙級的行李託運重量，或是續卡一年的優惠

不過只是經濟艙的旅客。

事實上，也有一群專門為了累積點數而搭飛機的「修行僧」。

捨棄慾望
一心只追求搭乘

有一段時期我也曾為了追求點數而加入修行

到了國外也不踏出機場大門，而是搭乘原機折返……經常可以出國的修行倒也不是什麼壞事！

↖ 修行的老師是樂園山元 ♡（拉丁音樂工作者）

深入了解機票的世界

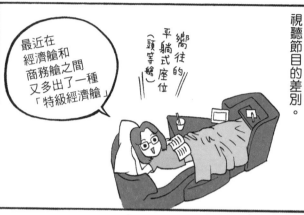

艙等

從價錢低的開始排起，
分別是經濟艙、
商務艙、頭等艙，

主要是座位寬度、
所提供之餐飲和
視聽節目的差別。

嚮往的
平躺式座位
（頭等艙）

最近在
經濟艙和
商務艙之間
又多出了一種
「特級經濟艙」

標準運費
折扣運費

「標準運費」
是原本規定的價格，
也就是定價

假設往返歐洲的
經濟艙行情大約是
4萬5千元的話，
「標準運費」就是
18萬元以上！
當然沒有人會用
這個價錢買的。

14頁所介紹的機票是航空公司
自行設定的「標準折扣運費」，

「標準折扣運費」還分有
早鳥優惠、環保優惠等
各種價格，

其他還有旅行社·
所使用的
「團體用運費」。

標準折扣運費

航空公司

航空公司·
旅行社

旅行社

團體用運費

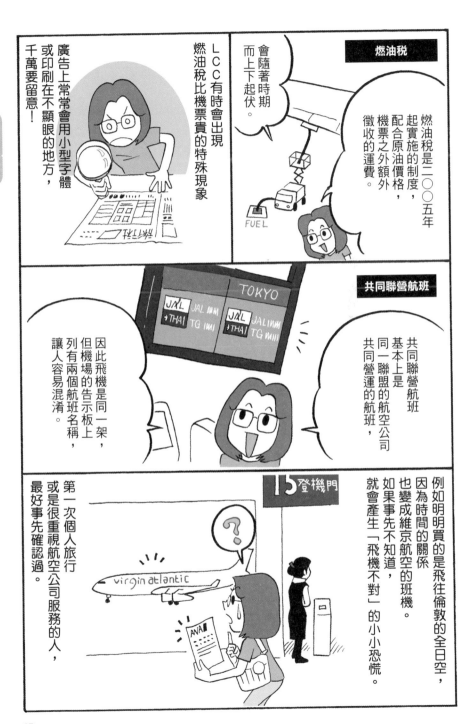

「直飛航班」是直接飛往目的地，中間不去別處的航班，「轉機航班」則是必須在某處轉機。

「直飛航班」

「轉機航班」

如果從抵達班機到起飛班機之間的時間很長，也有在機場內或附近打發時間的妙招。

「間接直飛航班」是班機不變，主要是為了加油和落地起降而中途停靠某處的航班

參考47頁的中途停留

如果想在轉機的機場久待，可故意指定轉機時間較長的航班。

荷蘭的史基浦機場有美術館和賭場

單程機票

來回票比較划算

價格貴很多

當然可以買，但因各種理由

「Open ticket※」的機票是去程已經確定，回程的班機日期還沒決定，可在當地自行預約這種票。

比往返都已確定的貴很多，建議出差和留學的人可以使用。

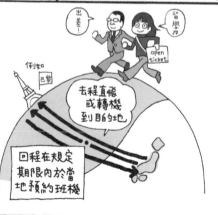

Open ticket

※規定因機票種類不同有別，回程的路線基本上不能改變。

Stop over

Stop over是轉機航班的來回票或單程票，在轉機地點可停留24小時以上的機票。

例如 巴黎

（例如）轉機地點 香港

停留24小時以上

從日本到亞洲任何一個國家（例如香港或台灣）轉機前往歐洲（例如巴黎）

香港 巴黎

去程直接在香港機場轉機，回程則可到香港市區停留幾天後再回日本。

Stop over的手續費※1500～數千元不等，但好處是一趟旅行可增加停留地點。

115頁的實踐篇，是我實際使用Stop over機票的經驗。

※有時一次的Stop over可以免費。

47

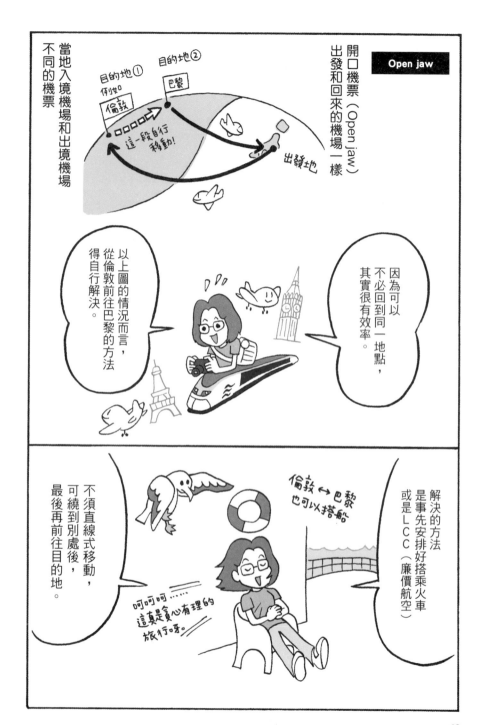

以下介紹超級大絕招

Stop over ＋ Open jaw 的組合

例如從日本出發

在香港轉機飛往倫敦

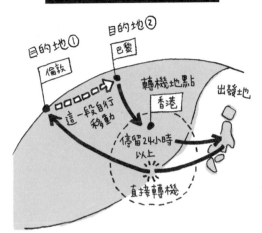

Stop over ＋ Open jaw

目的地①
倫敦

目的地②
巴黎

轉機地點
香港

出發地

這一段自行移動

停留24小時以上

直接轉機

從倫敦到巴黎自行移動

從巴黎飛往香港

在香港停留3天後回日本

如果目的地多達3個城市，
也可考慮買「周遊券」。
由於移動方法
都已事先安排好，
比起自行移動要輕鬆許多。

但費用因行程而異，
可能很貴，
所以應仔細調查與比價。

所以應仔細調查與比價。

周遊

甚至有很多航空公司
還推出了
「環遊世界機票」

好希望有一天
可以用用看

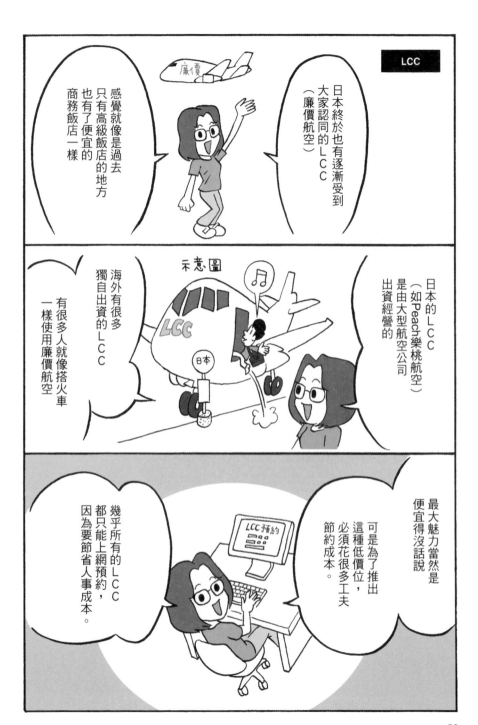

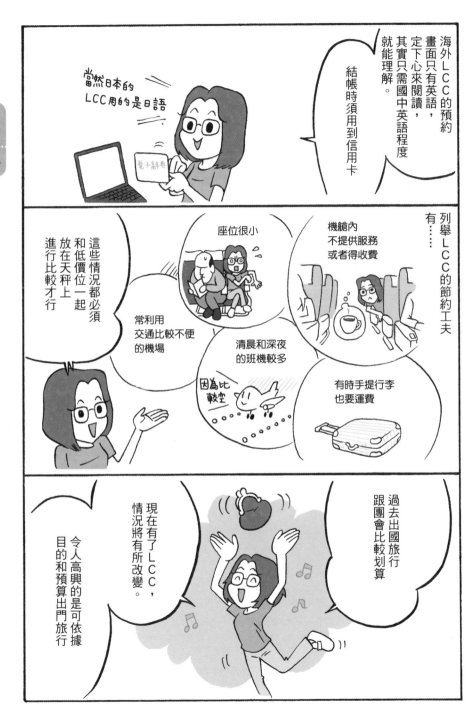

旅行實用妙招① **機票資訊**

以下介紹幾個可預約機票的實用網站以及有趣的網站
（網路購票必須使用信用卡）

❌ 日本、台灣的航空公司

令人安心的日本、台灣航空公司。歷史悠久的日本、中華航空、來勢洶洶的全日空、長榮航空，這幾間航空公司的服務都有世界水準。

・日本航空JAL www.jal.co.jp　　　　　・全日空ANA www.ana.co.jp
・中華航空 www.china-airlines.com.tw　・長榮航空 www.evaair.com.tw

❌ 海外的航空公司

大多數的網站都能使用中、英文預約，只有少部分例外……

・英國的「virgin atlantic」有提供倫敦資訊的部落格。www. virgin-atlantic.com/gb/en.html
・歐洲境內的廉價航班網站也不容小覷。便於到處移動的「斯堪地那維亞航空SAS」
　www.flysas.com
・日本-亞洲航班增加、知名度日益提升的LCC「Air Asia」，總公司在馬來西亞。
　www. airasia.com

❌ 廉價機票

・「背包客棧」www.backpackers.com.tw
・「台灣廉價航空福利社」 www.facebook.com/TaiwanLCC
・「Fun Time比價網」 www.funtime.com.tw/airline
・「Skyscanner」 www.skyscanner.com.tw　　・「廉價航空比價引擎」 tw.tixchart.com
・「Expedia智遊網」 www.expedia.com.tw　　・「H.I.S三賢旅行社」 www.his-tw.com.tw

❌ 飛機

專門為「我就是愛飛機」的讀者而設的網站「AirlineFan.com」（此為英語網站）。
www.airlinefan.com

❌ 飛機餐

好玩的是，有許多網友貼照片投稿的「機上的晚餐」網站！
看來大家對吃還是最感興趣。www.kinaishoku.com

TIPS!　｜　＊完整翻譯外文網站的最輕鬆方法→只要點滑鼠右鍵，選翻譯成中文即可。

第 **4** 章

 搜尋適合自己的飯店！

介紹上網搜尋的方式、飯店的種類和享受方法、
住海外飯店應留意的禮貌和遇到問題的解決方法等。

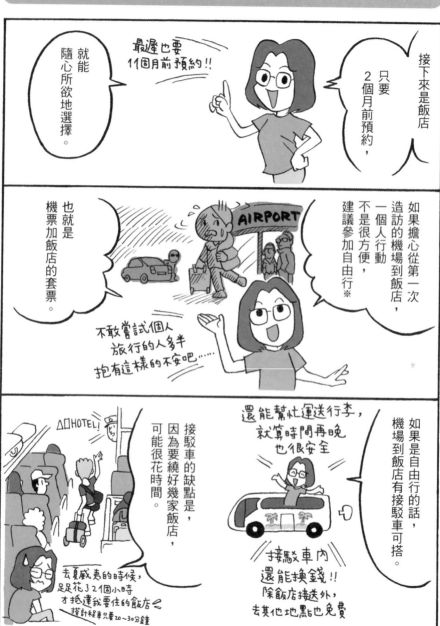

54

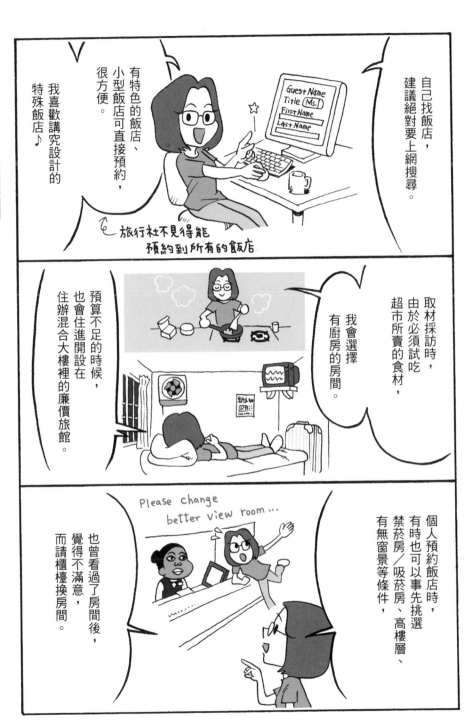

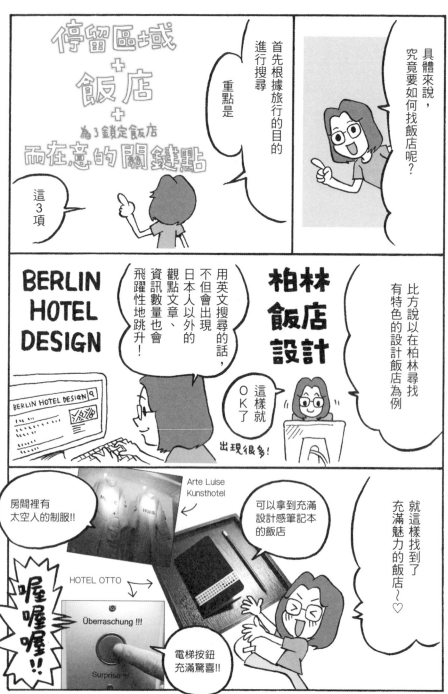

※Arte Luise Kunsthotel（原Kunstlertheim Luise）

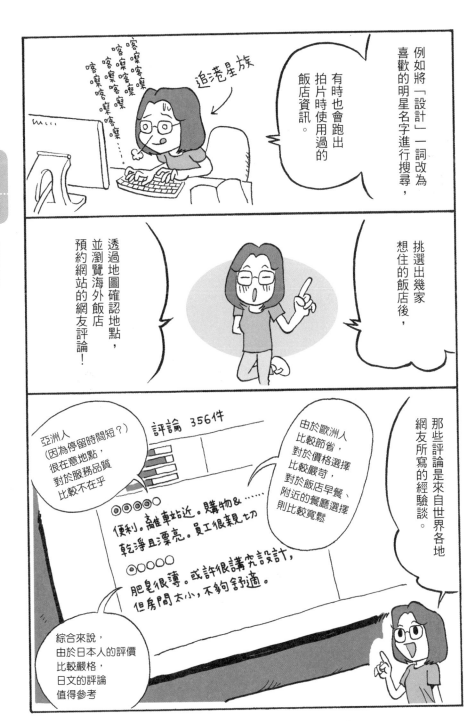

推薦的設計旅店

既然要住就要住有該國特色、拍照上相的、會讓人印象深刻的飯店！能夠滿足我這些貪心有理之需求的就只有設計飯店。以下精選七家我住過的飯店介紹給讀者。

Hotel Birger Jarl
瑞典(斯德哥爾摩)

在歷史淺短的設計旅館中已具有老店的風格。絕對稱不上高級的家具和用品，而是以配色取勝。每個房間都掛有設計者的簡介。3900元。

Think Apartment
英國(倫敦)

倫敦有好幾個公寓式飯店。由於設在非飯店的建築物內，有種祕密住所的趣味性。雖然離車站較遠，但房間很大。兩間臥室(兩間浴室)，可住4人。9000元。

JIA
中國(上海)

「JIA」是中文「家」的讀音。大膽的設計風格很棒。如臥室床頭的拉長魚罐頭海報、餐廳的放大龍眼罐頭海報等現代藝術。和地鐵直接相連的大樓固然很方便，但入口很不好找，這也是設計飯店的特色之一。5400元。

HOTEL OTTO
德國(柏林)

房間很簡單。提供早餐和點心的頂樓餐廳，豪華與開放感的對比令人印象深刻。早餐就供應香檳也很罕見。記得要按一下電梯裡的驚喜按鈕！3300元。

Hotel Quote 闊旅店
台灣(台北)

因為事先得知「入口很難找」(怎麼看都像是豪華的餐廳酒吧)，所以反而很容易找到。離地鐵站很近，而且有IKEA，讓我很高興。房間的飲料和零食(包含酒精類)免費，十分闊氣。4200元。

GLO
芬蘭(赫爾辛基)

一看就知道由辦公室改建，裝潢十分簡單的設計飯店。隨意擺設的填充娃娃等也很觸動我心。令人十分滿足的早餐，可和HOTEL OTTO互爭一二吧。4500元。

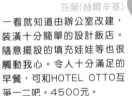

Hotel Renew
美國(夏威夷)

其實夏威夷也有設計飯店(比較偏歐洲風格)。由於位在威基基東端，感覺離市中心較遠，但因為無礙於旅行的目的，所以一點也不在意。房間小巧而溫暖。4500元。

※以上標示的價格是一人或兩人入住單人房或雙人房時，一間房間的價格。金額可能隨著房間等級、旺季與否、匯率而有所變動。因為是根據我個人的筆記和記憶而來，只能作為參考使用。

旅遊網站的活用法

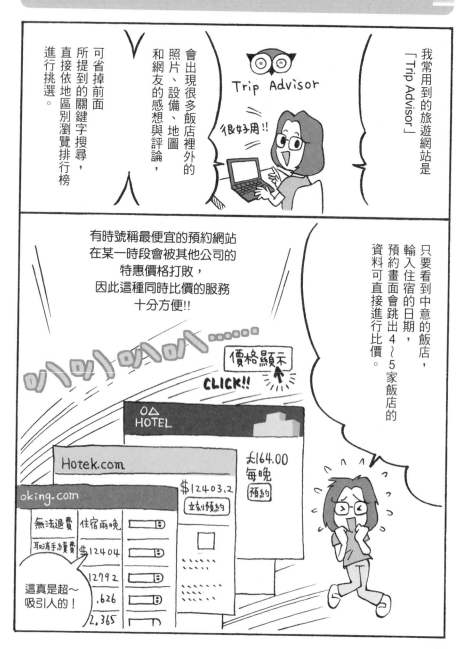

我常用到的旅遊網站是「Trip Advisor」

Trip Advisor

很好用!!

會出現很多飯店裡外的照片、設備、地圖和網友的感想與評論,

可省掉前面所提到的關鍵字搜尋,直接依地區別瀏覽排行榜進行挑選。

只要看到中意的飯店,輸入住宿的日期,預約畫面會跳出4～5家飯店的資料可直接進行比價。

有時號稱最便宜的預約網站在某一時段會被其他公司的特惠價格打敗,因此這種同時比價的服務十分方便!!

價格顯示

CLICK!!

○△ HOTEL

Hotek.com

£164.00 每晚 預約

$124.3.2 立刻預約

oking.com

無法退費	住宿兩晚	
取消手續費	$12404	
	12792	
	.626	
	2.365	

這真是超～吸引人的!

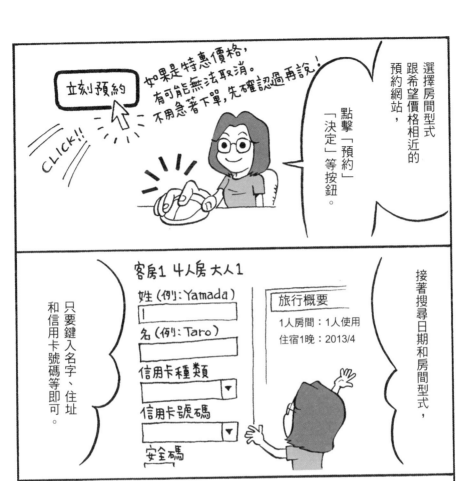

接著介紹我所住過的幾種飯店類型

第一次去香港，住的是設在住辦混合大樓裡的廉價旅館。

單程機票

住一晚約600元，雖然外觀有些可疑，但其實有廁所、淋浴間和TV，地點尤其方便!!

可以交朋友

!! Hi !!

在英國住的B&B（床鋪&早餐），算是價格實惠、溫馨可人的民宿，

儘管英國食物的風評不佳，但B&B的早餐都還不錯！

B&B

通常是將住宅裝修成6～7個房間，早餐由房東家人煮。

若是想要一併節省交通費和住宿費……還有睡在船上的方法!!我在中國和北歐都有過經驗。

睡在船上

永夜期間連結瑞典和芬蘭的大型客船「Tallink Silja」，沿途風景堪稱一絕。

※可由官方網站預約 Silja Line，也有沒有窗戶的便宜房間。www.tallinksilja.com

世界各地都有客房多達好幾百間的大型飯店，團體旅行最常住的是基本款的標準客房。

大型飯店

雖然沒有任何不滿意之處，但住過後卻沒留下什麼印象。

如果想要有住在當地的感覺，可選擇附有廚房的住宅飯店（Service apartment、Apartment hotel）

附有廚房的住宅飯店

冰島超市賣的羊肉很便宜又好吃！

住宿超過 5 天的話，在消費較高的國度最好選擇自己煮。

因為多了廚房，空間比較大、配備較多，住起來更安心。

但不會像一般飯店每天進來打掃，有時打掃會另外加收費用。

而且這類型的飯店通長距離車站較遠，請先確認地理位置。

我最喜歡的當然還是設計飯店

設計飯店（Design hotel）又稱為Boutique hotel

不見得都很貴

即設計師根據飯店的特色，從家具到壁紙慎重裝潢每一間房間的飯店。

設計飯店

有很多是花工夫重新整修普通大樓（公司）而成，不同的房間有不同的大小和氣氛，充滿趣味。

飯店房間的裝潢各有不同時，通常可透過網站直接選取，經由旅行社預約時，就只能任憑對方處理了……

我喜歡在房間內拍攝雜貨的照片

哇—房間不錯!!

要想了解該國的設計水平，最快的方法就是住宿設計飯店，當然偶爾也會有失誤的時候!!

推薦的設計飯店，請翻閱58頁

馬桶設計得太漂亮了!! 問題是要怎麼沖水呢?

我住豪華酒店的經驗不多……
（只有半島酒店和文華東方酒店等）
在幣值升值的時刻，
容易入住許多。

豪華酒店

可是自己什麼都不能動手，
房間內就連燒水的茶壺都沒有，
凡事都得交由飯店員工處理，
老實說很不自在……

可是能滿足
任何要求的服務水準很高，
甚至能幫忙取得
數量稀少的音樂會入場券、
預約到一位難求的餐廳等。

辛苦了!!

TICKET

度假勝地的休閒飯店也不錯，
但有時服務得太過頭了……

在某個休閒飯店，
房間隔壁就是女傭的休息室
（光是這種情況
就已讓我無法靜心以待）
比方說請她拿面紙來時，

休閒飯店

居然送來一整籃
摺成花朵形狀的面紙，
讓我大吃一驚！

盡情享受飯店時光

除了睡覺外，也可以如此享用。

我一個人住飯店時，晚飯很喜歡從街上買外帶的食物、紅酒回飯店房間吃。

在房間裡，可以不必在意穿著地用餐，還能一邊看電視，超級放鬆！

如果是中等以上的飯店，我也很喜歡以客房服務（Room service）的方式用早餐（另外收費）。

枕邊或桌上有早餐的點菜單登記後於深夜指定時間之前掛在門把上

就能穿著睡衣享用早餐輕鬆極了！

有些飯店的中庭或早餐用的餐廳到了中午以後會開放免費使用，

例如在物價較高的北歐，我會將從超市買來的食物攤在桌上享用，感覺就像是在野餐一樣。

66

將在日本一再延後的工作
帶上旅途，
在機艙內和飯店裡
反而異常有效率。

可跟飯店
借播放器

讀到一半
的書

錯過的DVD

想寫卻沒寫
的道謝信

真是不可思議——
是因為集中力增加的關係嗎？

用來學習語言或許也會很有效果

Sir... May I... Pardon...

即便只是用
隻字片語的當地語言
跟人打招呼，
也能瞬間拉近彼此的距離。

泡個澡也是平常很難做到的事

從日本帶泡澡劑去
（當然也能在當地買），
將雜誌帶進浴缸慢慢翻閱，
真是幸福的時光！

下呂
登別
名湯
← 常見的泡澡劑

第4章

盡情享受飯店時光

充分利用飯店的服務

當地旅遊資訊準備不夠充足時，不妨試著詢問飯店櫃檯，尤其是關於餐廳的資訊，問飯店的人大多不會出錯。

幾乎所有的飯店都有提供送洗衣物的服務。

與其削減睡眠時間洗衣服，不如請飯店幫忙較省事！價格因飯店等級而有差別，就當作該地段稍微貴一點的送洗費用吧！

就算飯店說明書上沒有寫，有些東西開口問就能借到……

通常信紙、明信片都能多要一份，加濕器、ＤＶＤ播放器等，也不妨試著開口借借看。

要想在海外的飯店過得舒適，有些禮貌和規則必須遵守。首先是信用卡

例如在日本的窗口預約時說好付現的，當地飯店為了保險可能會要求出示信用卡。通行度較高的是VISA和Master。

兩者都有比較安心

和日本飯店最大的差異是不能以太過休閒的穿著走出房間，

有些休閒飯店可以穿著泳裝，但大部分的飯店房間走廊視同通道，還是請不要穿著拖鞋就走出來。

服裝

在飯店電梯裡爭先恐後很難看，如果自己所站的位置靠近按鈕就請等到最後。

同時為了後面的人，也要記得幫忙按住開門鈕。

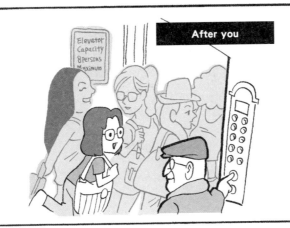

Elevator
Capacity
8 persons
maximum

After you

一如65頁所寫，
住在等級較高的飯店時，
自己什麼都不須做。

原則是記得給
幫自己服務的人小費

請避免基於
「很輕，可以自己來」的理由，
而拖著行李在飯店裡
到處跑來跑去的小器行徑。

小費

事先在口袋裡準備好
作為小費的小額紙鈔

小費行情
因國情不同，
可在出發前
調查清楚

對於幫忙提行李、
客房服務的飯店員工，
應在對方離去時
遞上小費並開口致謝。

順帶一提的是，
聽說習慣在枕畔放小費的
只有日本人（和美國人）。

也可以留下紙條道謝

Thank You!!

小費是遞給
直接提供服務的人。

70

飯店住宿遇到問題的解決法

或是有也很貴的情形，通常那是因為當地舉辦大型展覽和活動的關係。

沒有空房！

有時候會遇到拚命上網搜尋，當地飯店就是沒有空房。

通常任何國家的機場附近都有很多飯店，有提供免費接駁車，方便讓旅客進入市區。

就算排到候補也可能很晚才能確知能否入住，為了不影響日程，可考慮住在機場附近的飯店。

「2～3天的停留」或是「搭早班飛機出發」時，會比較悠閒。

費用多半相較於市區同等級的飯店要便宜

請對方聯絡當地警察

遇到問題時
必須立刻
跟櫃檯人員
說明情況

就算無法
跟周遭的人溝通
取得理解
也千萬不要放棄，
有很多電話提供
24小時的同步口譯服務，

對英文沒自信的人
可在出發前作好登錄，
或許能派上用場求得心安，
總之為了解決問題，
必須攜帶
海外也能用的手機上路。

隔壁房間太吵

因為不符期待，
想要換房間

○○壞了，
請派人來修理

遇到麻煩時常用的英語，
請參閱132頁。

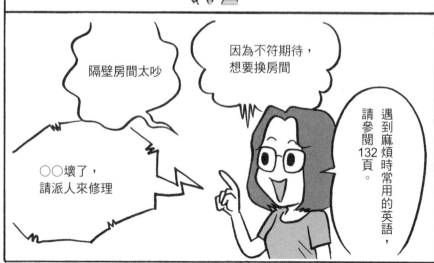

旅行實用妙招②　飯店資訊

從實用的資訊到令人憧憬的世界，
以下介紹平常我所瀏覽的一些網站。
(上網預約時必須用到信用卡)

♠ 飯店的比較、評價、預約

・可同時比較好幾間飯店進行選擇的便利網站「Trip Advisor」（參考60頁）。由於首頁常常會有「世界神祕洞窟Best 15」等引人入勝的標題，沒事進去瀏覽一下也很好玩。因為有來自全世界的網友投稿，有些物件的評價會因此平均化。
www.tripadvisor.com.tw

・全球最大飯店比價搜尋「Hotel Combined」
www.hotelscombined.com.tw

・向190個國家的當地人租住獨一無二的家「Airbnb」（作者來台北時很常利用的網站）
www.airbnb.com.tw

♠ 依類別挑選飯店

・專門介紹小規模且價格實惠的B&B（含早餐的民宿型飯店）的「BedandBreakfast.com」。想省錢又想大啖早餐的人必點閱（此為英語網站）！
www.bedandbreakfast.com

・給已無法滿足一般飯店的你。就連網站名也是「Unusual&Unique Hotels of the World」（奇特、好玩世界的飯店）。如色票飯店、樹上飯店、有看守人的飯店……以飯店決定去哪裡的旅行似乎也不錯（此為英語網站）。
www.unusualhotelsoftheworld.com

・介紹高水準設計飯店的網站「DESIGN HOTELS.COM」。因為遙不可及，只能養養眼……（此為英語網站）。
www.designhotels.com

| TIPS! | ＊完整翻譯外文網站的最輕鬆方法→只要點滑鼠右鍵，選翻譯成中文即可。 |

心中有許多將來有機會想住住看的飯店。由於我比較偏愛寒冷的地方，
很想住瑞典用冰磚建造的飯店。上Google地圖一查閱，果然位在北極圈
內。時間對的話，還能看到極光。看來得先存錢了……

 旅行資訊的收集法

主題分類資訊收集學派
從調查開始心情就跟著飛越到最高點！

主題別的資訊收集法

確定了機票、飯店等旅行的輪廓後，接下來是對當地的調查。

沒有網路的時代

資訊收集的主要幫手當然是網路。

是如何收集的，早已不復記憶了。

例如想去英國的動物園，用日文搜尋「倫敦動物園」會跑出許多日文的網頁，用英文「LONDON ZOO」則會出現更多。

企鵝館太棒了

蝦宓!!

如果再加上PENGUIN（企鵝）的關鍵字，就更能鎖定目標。

瞧你一副擔心樣！英文也不用怕，方便的「Google翻譯」整頁都能翻譯。

實際上Google翻譯出來的網頁……

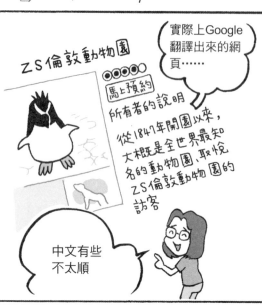

ZS倫敦動物園

馬上預約

所有者的說明

從1847年開園以來，大概是全世界最知名的動物園，取悅ZS倫敦動物園的訪客

儘管直接翻譯的文字枯燥無味，但已足以理解內容。

中文有些不太順

直接將網頁貼在「Google翻譯」的左邊欄位裡比較省事！

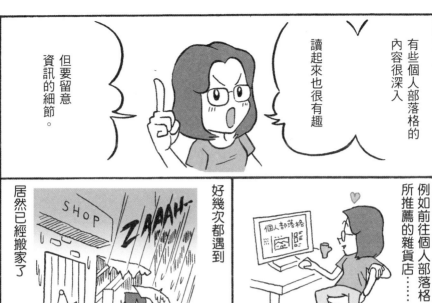

有些個人部落格的
內容很深入

讀起來也很有趣

但要留意
資訊的細節。

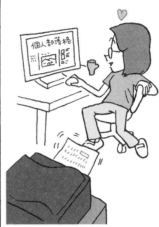

例如前往個人部落
所推薦的雜貨店……

好幾次都遇到

居然已經搬家了

SHOP

ZAAAH～

MOVED

值得信賴的網站有
W小姐旅行畫報、
背包客棧和
Japan Design Net（ＪＤＮ）的
「世界報導」等

讓許多設計師揚名於世界的
義大利米蘭國際家具展
是廠商和設計師們關注
的年度大事

ＪＤＮ的世界報導常會介紹
海外各都市所舉辦的展覽，
因此喜歡新鮮事物、
設計師作品的人千萬別錯過！

以我常用的旅行主題「雜貨」「美食」「藝術」「偶像」為例

具體來看收集資訊的方法：

雜貨

我經常以「雜貨」為主題出遊

只要事前詳細調查

就能掌握新商品的資訊

店家舉辦的活動等時間表

有助於安排預定行程

除了去一般的雜貨店外，

讓我眼界為之大開的

竟是當地人會去的普通超市！

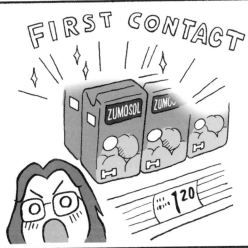

第一次走進海外的超級市場，是在獨自出遊的西班牙之旅（請參閱21頁），因為生活費拮据

所以跑去超市買食材，在那裡發現的柳橙汁包裝，活潑有趣的設計完全占據了我的心思。

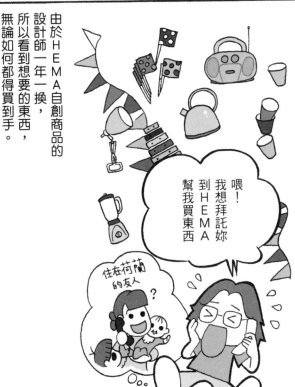

如今已過了20年，只要有空，我隨時都會瀏覽海外超市的網站，其中荷蘭的「HEMA」網站真是可愛得沒話說！

由於HEMA自創商品的設計師一年一換，所以看到想要的東西，無論如何都得買到手。

喂！
我想拜託妳
到HEMA
幫我買東西

住在荷蘭
的友人

透過雜貨
可以認識該國文化

北歐的鱈魚子都是裝在管狀金屬罐來賣的嗎？

想像一般人的日常生活樣貌，所以很有趣，好玩得不得了！

光是超市還不能滿足，還有郵局、博物館裡的商店等……因為這些地方販賣的雜貨日本很少會進，只要有時間，就會調查。

LA POSTE

很普通的郵局

在事先瀏覽的網站上找到並買下這些很棒的東西。

法國郵局網站發現的「純銀製紀念郵票」！我的寶物

5.00 € FRANCE

可變身為瓦楞紙箱

公車的

最近在倫敦交通博物館的購物網站找到如此好玩的東西，好想飛過去買！

美食

另外一個不能或缺的主題是「美食」！優先順位通常名列前茅

朋友介紹的烤香蕉！

或許太過常見，事先調查時完全找不到資訊

各國都有美食網，但還是比不上口耳相傳的真實性……首先詢問熟知詳情的朋友

閱讀個人的美食網站和相關書籍時，只要直覺「彼此的興趣很像」，

通常合胃口的機率也很高。

為了避免關店或搬家的遺憾，對於很想一試的店家，

有時也會事先打電話確認。

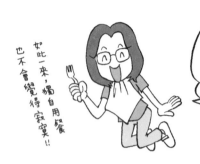

如此一來，獨自用餐也不會覺得寂寞!!

一個人旅行時，不妨以這樣的用餐方式進行調查？

一個人用餐的決定版

	亞洲	歐洲／美國
早餐	捨棄飯店早餐，直接上街頭，到附近的小吃店享用早餐♡ 稀飯	 客房服務很方便!!
午餐	許多店家都鎖定一個人的客人 平民美食的商業午餐 (午餐菜色比晚餐更多樣化)	美術館的咖啡廳
晚餐	逛夜市，吃遍每一攤！♪ 買熟食或到餐廳外帶回飯店吃 	買熟食或到餐廳外帶Or到超市買東西回有廚房的飯店內自己煮 絕對不能錯過的咖哩類小吃!!

接觸各國的藝術和設計，
對我而言
既是興趣也是工作。

……話雖如此，
倒也不必想得太複雜，
要想深入了解該國的藝術，
最好就是造訪可以欣賞到現代藝術
的美術館（當代藝術美術館）
可自由參觀當代藝術，
敬請前往一看！

大部分的美術館都有
內容固定的「常設展」和
每隔數月變更內容的
「企劃特展」。

事先調查好
造訪期間有哪些特展，
可增進理解度。

←達米安·赫斯特的
浸泡福馬林液牛標本

欣賞建築也很有趣，
我尤其喜歡大型社區——
在巴黎偶遇的中古大型社
區是個美好經驗！

巴黎
鳳梨狀的60年代
公寓大樓↓

之後調查
許多背景資料後再度重訪，
充分享受當地景觀。

說到旅行的目的，當然少不了這個……
是的，我是港星的追星族。

最瘋狂的時期，一有音樂會或是電視錄影就趕過去，甚至還殺到粉絲俱樂部總部，要求成立日本分部。

結果還真的成立了……

從在東京池袋也能買得到的香港報紙廣告上看到「寄泡麵碗蓋參加抽獎，招待跟明星共度聖誕夜」的活動

當然，我吃得不亦樂乎（一碗接一碗）

吃這麼多卻還是沒被抽中!!

當時在香港買了一大堆泡麵，回日本寄去抽獎，也算是一段美好的回憶！

得到的資訊，不管多小都很高興，還開始學起了中文。

不知道!!

目前雖然已減少追星頻率，但仍在學習中文中！

還會去下列這些地方
收集資訊

政府觀光局官方網站

各國通常都有
所謂的政府觀光局，
如果在日本設有分局，
網路資訊就能以日文瀏覽。

發生重大事件時，
也會凸顯危險資訊示警，
因此建議事先確認一番，
還能看到祭典等
充滿季節感的主流觀光資訊。

以前我會直接
到窗口領取書面簡介，
現在幾乎都只靠上網。

大使館官方網站

順便也不要忘了
查看一下大使館的網站，
因為他們常常會偷偷辦（？）
文化性的活動，
千萬不可小覷。

我曾經參加過
大使館主辦的

觀光說明會、

電影試映會……
還有玩具展示會

北歐五國大使館
也曾經合辦過美食展

天氣和氣溫

事先上網調查
當地的氣溫

有助於決定
攜帶衣物的多樣性，
避免不必要的行李。

視野　無限制
降雨量　0mm
日出　8點10分
日落　18點37分

太陽會出來
十個鐘頭呀……

不過
午後有雨

日照時間

預定長時間待在野外
和喜歡攝影的人
最好事先調查，

如能掌握
一天明亮時間到幾點為止，
比較容易安排當天行程，
北歐的夏天直到午夜依然明亮，
讓人有一天當兩天用的賺到感覺。

匯率

起伏較大的時期
得經常確認，

各家信用卡的規定不同，
有的根據購物時的匯率、
有的根據扣款時的匯率，
不想有所損失的人
可事先確認過。

我也喜歡
翻閱旅遊雜誌
和書籍等，

有些
「偶然瞥見的資訊」
只有透過書面
才能獲得。

旅遊書

包含老牌子《地球步方》，
坊間固然有許多
影像資料豐富的旅遊書，
但我也很喜歡只有文字的
「Lonely Planet」系列
（總公司在澳洲），
可以刺激想像力。

幾乎都是記者署名的報導
因此值得信賴（尤其是吃的方面），
英文好的人千萬不可錯過。
（我雖然英文普通，也跟著認真看）

地圖

盡可能買大一點的地圖
在腦海中建立都市的輪廓，
雖然旅遊書也有附錄，
但往往重要的地方
剛好被切掉了。

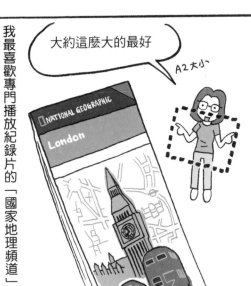

大約這麼大的最好

A2大小

我最喜歡專門播放紀錄片的「國家地理頻道」
編撰的城市地圖，
顯眼的建築物以立體描繪
便於在實地一目了然，
雖然在大型書店和網路可買到，
但我習慣到當地買。

到了當地也要收集資訊！

有時在機場的入境大廳
會有可用的書面資訊
例如在第 8 章造訪的台北
拿到了這些資訊

用英文介紹台灣名勝的
《Travel in Taiwan》
照片很漂亮

同樣是日文版的
《Discover台北》
內容是介紹台灣
流行樂的特集
追求流行的年輕人會很喜歡

附有地圖、便利的日文資訊
《Navi Maga》
裡面有地方吉祥物主題樂園
特別報導

機艙內備有的當地報紙
也值得一看！
是可以取得類似超市廣告等
在地資訊的重要媒體，
置身當地的氣氛頓時增加不少。

同樣在第 8 章飛往越南
飛機上拿到的報紙廣告，
肯德雞炸雞推出看起來
感覺很好喝的汽水！

到了首度造訪的城市
首先要去展望台或是高塔！
登高一覽才能掌握城市的
規模、地標建築
（可成為目標的大型建築物）
的相關位置

找到不知名的超市、
看見很有味道的
小型遊樂園等旅遊書籍上
沒有提及的新發現

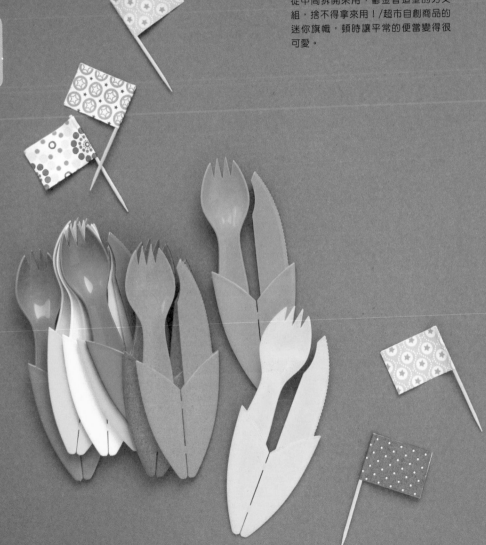

荷蘭的雜貨

到處跟人說自己喜歡的東西，便到處有資訊可以收集，住在荷蘭的友人所提供的雜貨資訊總是八九不離十深得我心！有時請對方寄來，有時專程跑去買，朋友真是再多都值得。

從中間拆開來用、鬱金香造型的刀叉組，捨不得拿來用！/超市自創商品的迷你旗幟，頓時讓平常的便當變得很可愛。

我去了第一次的越南之旅（旅行過程
請參閱第8章），事前確認過地點前
往的是散布在市內各地的「coop」，
位在國營Tax Trade Center 2樓的
超級市場和其後面的雜貨店「Saigon
Kitsch」，牛軋糖的包裝紙完全把我
打敗了。

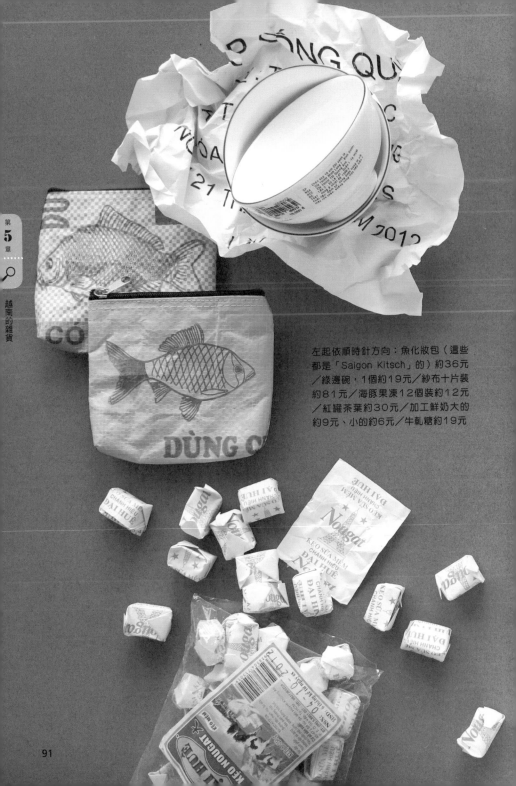

左起依順時針方向：魚化妝包（這些
都是「Saigon Kitsch」的）約36元
／綠邊碗，1個約19元／紗布十片裝
約81元／海豚果凍12個裝約12元
／紅罐茶葉約30元／加工鮮奶大的
約9元、小的約6元／牛軋糖約19元

資訊本身就是雜貨

質感不錯的路線圖或是時刻表總讓人
不捨得丟棄吧……

Transport for London

A proposal to extend the central London congestion charging scheme to cover most of Kensington & Chelsea and Westminster

Your opportunity to comment

endlarkort
som reser i Mälardalen

Commeo
medlems-
guide

Gäller från maj 2005

ground

map

OF LONDON

Transport for London

左起依順時針方向：倫敦地下鐵路線
圖／瑞典鐵路卡說明書／瑞典鐵路會
員簡介／倫敦交通局都市擴張提案簡
介／瑞典鐵路年票簡介／丹麥24小時
交通pass／斯堪地那維亞航空簡介／
航空公司綁在較重行李上的標籤……
我收集了這些！

Årskort
för dig som reser mycket

365
DAGAR

MÅNDAG

TISDAG

ONSDAG

MAYOR
OF LONDON

Heavy

Economy Extra
on SAS intercontinental
routes – a class of its own

COPENHAGENCARD

24

Mån DKK 229

VALID FOR BUS, TRAIN AND METRO

kg

旅行實用妙招③　旅遊資訊

事前調查加以比較檢討、準備好再出門才能安心。
以下介紹一些可供收集資料的旅遊網站。

❌ 治安

在搜尋歡樂的場所和東西之前，首先要確認都市的治安情況。
「國家旅遊警示分級表」www.boca.gov.tw/lp.asp?ctNode=754&CtUnit=32&BaseDSD=13&mp=1

❌ 天氣和日照時間

・容易查到一週天氣和氣溫、日出日落時間的MSN的「天氣」
www.msn.com/zh-tw/weather
・搜尋日照時間風評最好的網站是
「SunriseSunset」（此為英語網站）www.sunrisesunset.com/predefined.asp
・其實，現在的手機若能在國外上網，可以迅速查到旅遊地的天氣與日照時間（在連上網路的前
提下，蘋果iPhone一下飛機後，就能直接查看天氣與日照時間）。

❌ 都市資訊

・「Sophie的視野極限」flyfei.pixnet.net/blog
・「hello cities」www.hellocities.net/default.php
・「Via趣旅行」viablog.okmall.tw/
・「旅行的意義」www.facebook.com/pixnettravel

❌ 世界的旅遊資訊

以英國為據點的旅遊資訊網站。豐富的照片，光是瀏覽也很愉快。
有許多節約的旅遊妙招。
「lonely planet」（此為英語網站）www.lonelyplanet.com

TIPS!　｜　＊完整翻譯外文網站的最輕鬆方法→只要點滑鼠右鍵，選翻譯成中文即可。

嗚呼、搞錯了⋯⋯

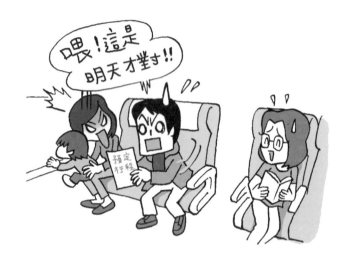

不知道是什麼樣的陰錯陽差，居然在通往機場的捷運車上看到兩次「搞錯旅行時間，提早一天出發而氣急敗壞的家庭」。其實有什麼關係呢？既然提前一天，那就隔天再出發不就好了嗎？何必氣急敗壞窮緊張呢。為什麼我能有如此氣定神閒的心境呢？因為我也是過來人!!

第**6**章

 製作行程表

森井由佳的行程整理法。
不用列得太仔細也沒關係，
屆時且臨機應變吧！

整理成一張紙・一本筆記

以我來說
多半用一張紙就
寫完了所有的計畫，

然後貼在筆記本上
帶在路上走，
有時也會直接
寫在筆記本上。

原本是因為工作關係
經常需要出國採訪，
為了同行的工作同仁
而製作的行程表。

用過之後感覺很方便，
不知不覺間
連自己的私人行程
也開始運用了起來……

當然有行事曆功能的
智慧型手機也很便利，
但紙張的好處是
可以一目了然……

而且隨時可補上
當地獲得的追加資訊。

先將空白行程表
影印好，
放在包包裡
備用……

為了謹慎起見
不妨掃描後，
寄到自己的電子信箱，
以便萬一不見時可印出。

行程不必訂得死死的
反而應該可前後對調
或是跳過某一行程
為了臨機應變的行動
這樣會比較方便

我總是會把行程排得很滿
明明去不了的地方……

應及早放棄
建議考慮行程優先順位
實際的行程表作法請參閱下一頁！

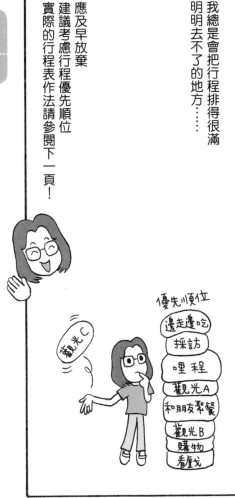

觀光C

優先順位

邊走邊吃
採訪
哩程
觀光A
和朋友聚餐
觀光B
購物
看戲

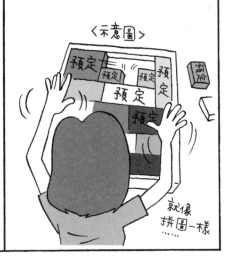

〈示意圖〉

預定
預定
預定
預定
預定
預定

就像
拼圖一樣
……

行程表的作法

1、2、3——只要三步驟，就完成了我的行程表。其流程如下。總之只要知道住哪裡、何時、以什麼方式移動，其他的都好解決！

1

將大張的便利貼、備忘錄貼在顯眼的地方，隨時想到要去哪裡、想做什麼、想吃什麼就填上去。有時忙得不可開交時，甚至只靠這個就出發上路了。幾乎只有自己才看得懂內容為何。

2

將1所寫的項目分別寫在便利貼上，固定在相近的地方或是按照時間序排列，冷靜思考後進行調整。當然沒有時間的話，也可以就這樣出門去旅行。此時大約是外人也看得懂的階段。

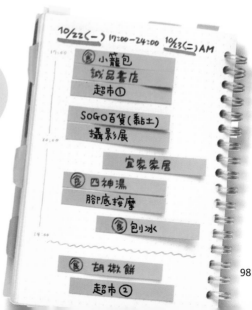

98

3

一邊將住宿地點、移動方法填入大張紙上，一邊整理行程。這是最好玩的部分。順便將天氣預報填進去。多少留下一些空白處，便於用紅筆填上修改的行程。不知道為什麼，像這樣用手寫的行程比較容易記得住。使用小符號等也比較顯眼，很有幫助。如此一來，任何人都不會搞亂了。

	10/19 (六) 30℃	10/20 (日)	10/21 (一)	10/22 (二)
A M	6:00 從辦公室出發 6:31 成田EX3號尾 7:20 抵達第2航站 ⊙ SD卡、便利貼 作 寄放上衣、換錢 9:40 成田→台北 (CI107) 12:10 抵達台北 ✈	7:00 起床!!早餐 ↕ 工作 9:30 搭公車去市區 • Bitexoo 金融大樓 ↓ 往步 • Art Museum 午餐 「Xoi Che」 冰品, Xoi Ga Dui	┊河內一日遊┊ 8:00 飯店早餐 ┃ 到飯店附近拍照 10:00 飯店出發 (公車) 往機場 拍照 11:10 胡志明市 →河內 食 機場內或機上 ✈	(如早起，先工作) • 8:00 飯店早餐 9:00 飯店 check out 搭公車去機場 10:50 胡志明市 飛往 台北 (CI782)
P M	14:20 台北→胡志明市 (CI783) 16:45 抵達 🚗 搭計程車去飯店 (Vinasan 車行) 晚餐「PHO HOA PASTEUR」 (260C. PASTEUR) 往步 🚶 ♪儘早就寢!!	超市「COOP」 ↓ 搭公車回飯店 🚐 • 超市「TAX超市」 ↓ 土成 (國營超市) • 雜貨店 · Sigon-kichu · DOGUMA etc. 晚餐「Moui Xiem」 (越南煎餅) ↕ 0:00 工作	(VJ8668) 13:10 抵達河內 搭夾乘計程車到 市中心河內觀光 食「Paris Deli」 17:00 河內出發 搭夾乘計程車 到機場 19:30 河內→胡志明市 (VJ8675) 21:30抵達胡志明市 ✈ 晚餐 飯店三明治等	15:15 抵達台北 搭公車去飯店 食 小籠包 • 誠品書店 • 超市 • SOGO百貨 • 攝影藝廊 · IKEA 食 四神湯 • 腳底按摩 • 刨冰 ↕ 晚上 稍微工作
	←宿胡志明市←	←宿胡志明市←	宿胡志明市→	宿台←
	THE ALCOVE LIBRARY HOTEL (133A Nguyen Dinh Chinh Street)	※送洗衣物 →	※取回衣物	飯店 拍照 ⊙打電話回辦公室

下一頁請放大影印使用。

	PM		AM		

第6章

※「行程表」可由下面的網址下載。
www.comic-essay.com/pdf/plansheet.pdf

自己做計畫的
最大好處是
「隨時可依心情
調整行程」

這對我是
極其嚴重
（重要）的事，
因為……

我是名副其實的雨女！
（甚至已到達暴風雨的等級）

Worst 回憶 Top 3

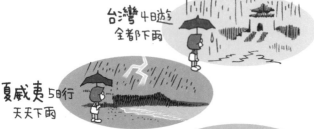

台灣4日遊
全都下雨

夏威夷5日行
天天下雨

羅馬停留5天
都下雨

還有就是看好的店家
不是遇到老闆突然生病或
是研修旅行等，
事前沒有調查清楚，
經常到了現場，
才發現臨時歇業。
（這是什麼樣的因果呀）

因此
我的旅行計畫中
不可或缺的是……

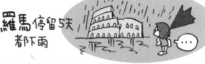

RESTAURANT

TEMPORARILY
CLOSED

我啊……哈哈哈（哭笑不得）

計畫B！！

我來說明吧！「計畫B」就是原本的行程突然無法實行時，事先所想好的另一項預定計畫。

真是糟糕！！那就變更為計畫B吧！！

YES SIR!

（腦中意象圖）

就算下雨也沒關係，事先想好室內活動的預定計畫，遇到店家臨時歇業，就去找下一個店家等，

尤其是在該國的雨季時期造訪，更應該事先設想妥當。

沒有想好計畫B就上路，萬一遇到突發狀況……要是手邊有旅遊書、智慧型手機、PC就還好……

沒有的話，可用飯店擺在大廳供客人自由使用的PC調查，或是請櫃檯人員介紹附近的網咖。

雨女又發威……

那是發生在我和我的員工、老公的員工等共5人以員工旅行的名義到關島，順便參加妹妹的婚禮時，

只好一整天都待在辦公室附近伺機而動……興之所至地前往貓咪咖啡或是唱KTV

隔天順利成行婚禮也舉辦了

居然遇到前所未見的大型颱風侵襲當地，從辦公室出發前接到航空公司「今日停飛」的通知。

徹底地放鬆自我消磨時間等待班機的重新起飛

但關島的都市機能幾乎全毀

恭喜恭喜!!

對不起，妹妹，都怪我不好！

← 準備行囊與打包術

何時、如何將哪些東西塞進行李箱裡。
什麼是真正必要的東西。
※附贈確認清單

森井由佳的打包術！

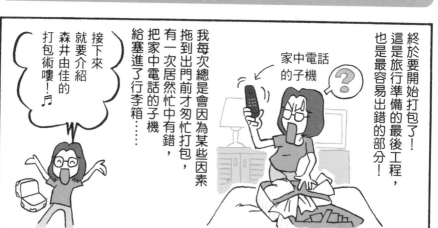

家中電話的子機

接下來就要介紹森井由佳的打包術嘍！♪

我每次總是會因為某些因素拖到出門前才匆忙打包，有一次居然忙中有錯，把家中電話的子機給塞進了行李箱……

終於要開始打包了！這是旅行準備的最後工程，也是最容易出錯的部分！

Point1

因此最近大概從3天前就將行李箱攤開在自家客廳。

每一次經過時就順手將東西丟進去，最後再進行整理。

配合去的地點和天數來決定行李箱的大小，由於出國多半是為了雜貨的採訪報導，

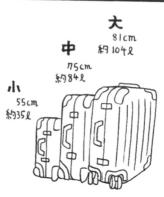

大
81cm
約104ℓ

中
75cm
約84ℓ

小
55cm
約35ℓ

因此常會用到大型行李箱。如果是私下的個人旅行，能夠輕鬆帶上飛機的小行李箱會比較好。

Point2

不管去哪個國家、什麼季節去，還有去多久，隨時準備好共通的必需品，直接就能整個帶走。

盥洗用具

尼龍浴巾

摺疊梳

可分裝洗面乳、化妝水的小型容器

25×15cm大小的網狀收納袋

挪威的「klover」凡士林軟膏，搽在身上任何地方都能保濕，也能用來擦鞋！

護手霜

睡衣

藍色

質地較輕（用布袋裝）

平時和出國都使用同一個化妝包。

因為化妝品都收放在可一手拿起的化妝包裡，

化妝品

BB霜

眼影

類似筆袋的黑色厚質化妝包（一手可拿起的大小）

粉餅

防曬乳

拔毛夾

指甲刀

美體刀

香水

我個人必備的小物有……

用來小心捆包收集品（雜貨）的拉鍊袋和有緩衝作用的氣泡紙。

即便是私下的旅行，只要行李箱中有空間，就會塞進去。

Point3

例如沒有開的罐裝果汁，為了怕破損漏出來，先放進拉鍊袋中，外面再用氣泡紙包起來。

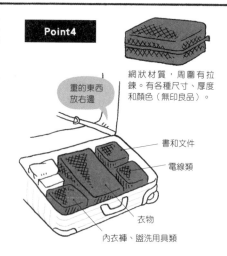

行李箱內的收納祕訣在於
盡量將同質的東西
放在同一區塊打包。
無印良品的分類用收納袋，
有各種尺寸很好用。

Point4

網狀材質，周圍有拉鍊。有各種尺寸、厚度和顏色（無印良品）。

重的東西放右邊

書和文件
電線類
衣物
內衣褲、盥洗用具類

將最重的東西放在拖行時靠近輪胎的底部，

因為重的東西放上面時會壓壞下面的東西。

如果目的地有溫差，
可能需要將要穿的衣服取出來時

我曾經
拿錯過別人的行李一次！

事先可將衣服
放進容易取出的位置，
屆時到了當地機場
就能立刻披在身上。

感覺有點冷

呼休

呼休

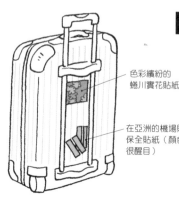

Point5

不妨貼上可以一眼就認出
是自己行李箱的特別標記。

色彩繽紛的蜷川實花貼紙

在亞洲的機場貼上的保全貼紙（顏色鮮豔很醒目）

以上打包術是以託運行李為主，如果把什麼東西都收進大行李箱中，長達10小時以上的航程就會變得很不方便……

Point6

我習慣帶上飛機的有貴重物品（護照、錢包）、旅遊書、筆和筆記本、數位相機、圍巾、牙刷組等簡單的化妝品。

即便是飛往南方的路線或是夏天，有時機艙內會比想像冷很多，帶上一條質地輕薄的圍巾會比較安心。

拖鞋有助於改善雙腳腫脹的問題，長時間的航程可派上用場。

機艙上的枕頭……我通常不是拿來靠頭，而是墊在腰部。

事實上跟空服員要，就能拿到撲克牌。

因為路線的不同

有的航空公司會提供牙刷、保濕乳液等，不妨開口問看看。

森井由佳的打包術

便利的旅行用品

謹慎起見、以防萬一

信用卡

帶上兩種會比較安心（有些ATM或是地區無法使用某種信用卡。最好的組合是「VISA和Master」）。

防止信用卡資訊被讀取的保護片

和信用卡一起放進皮夾中，可避免資訊從外面被讀取。事實上我的信用卡資訊曾經在夏威夷被盜用過。這種保護片可防止放在皮夾裡的信用卡資訊不被盜用，卻對交出去結帳的信用卡發揮不了作用，因此盡量每天都上網確認刷卡紀錄會比較安心。

護照影本

事先影印一、兩張有照片的那一頁，放在和正本不一樣的地方。因為有些國家和店家會要求看護照，我通常會將正本帶在身上，將影本放在飯店的行李箱中。另外將護照、機票的E-Ticket等掃描成PDF寄送到自己的信箱（Gmail等），遇到問題時利用隨身攜帶的智慧型手機等工具，不管在世界何處都能讀取。

鋼索鎖

細長的金屬鎖。例如搭乘交通
工具時需要暫時和行李分開的
情形其實比想像中要多。

經常飲用的
東西和藥物

由於日本和國外許可的成分不同，如
果不是太多，最好還是帶在身上。在
巴黎脫肛時，幸好有後來從日本來的
工作人員幫我帶藥……
OK繃之類的醫藥品可跟飯店櫃檯要。

攜帶式加濕器

飯店房間空氣乾燥又無法開窗
時，能發揮強力的作用。不過
對於喉嚨較弱的人，建議使用
小寶特瓶就能啟動、適合帶出
國的加濕器。

不可小覷乾燥！
將凡士林藥膏塗在
鼻孔裡也很有效！
建議一試。

新型的有利用 USB 啟
動、直接可插進杯子
裡的鬱金香造型加濕
器。適合帶PC出門的
人。

便利的旅行用品

適合帶出門的衣物

透過上網瀏覽目的地的一週天氣預報等，事先調查好天氣和氣溫做好準備。想要查得更仔細的人，請瀏覽當地的即時攝影機（即時播放現場影像的照相機）網站。看看走在路上的當地居民都穿些什麼樣的衣服作為參考。透過影像還是不太放心時，就帶上冷熱都能穿的衣物，遇到突發狀況時也比較安心。

溫暖～炎熱的地方

只要包住脖子，就不容易感冒！

T 恤

也可當睡衣

長袖襯衫

避免日曬時可用

質地輕薄的圍巾

尤其是在亞洲，即便是夏天，室內的冷氣特別強勁

涼鞋

走太多路時，
要留心磨破腳的問題

帽子

除了防曬外，
也可增加安心度

泳裝

在當地不容易找到適合
自己的尺寸

涼爽～寒冷的地方

**前襟有拉鍊的
毛衣**

最好長一些。
可配合氣溫鬆開拉鍊

**有護耳的
帽子**

耳朵藏在帽子裡，
保暖效果加倍

到零下10℃的
莫斯科也不怕

緊身褲

保暖程度
大不相同

睡覺用的襪子

挑選寬鬆不綁腳的長襪

拋棄型暖暖包

在國外不太買得到

手套

薄的比較方便。
最近還推出可對應
智慧型手機的新材質

有些較正式的場合，我會準備……

基本上我
以褲裝為主

正式襯衫

黑色或白色
不易皺的

外套

挑選不易皺的
材質

擦得亮晶晶的皮鞋

高跟鞋穿不來

第 **7** 章

便利的旅行用品

旅行用品確認單

為了健忘的自己所列的清單。
重要的東西畫上3顆★，1顆★的多半是當地也能買到的東西。
那麼現在就開始伸出手指一一確認吧！

❌ **護照** ★★★
在搜尋歡樂的場所和東西之前，首先要確認都市的治安情況。

❌ **信用卡** ★★★
盡可能帶上2張，還得事先調查好遺失時的聯絡對象。

❌ **機票、飯店的預約確認書**
將影本寄送到自己的智慧型手機信箱裡，必要時可派上用場。

❌ **手機** ★★★
若是智慧型手機，可事先將所有資訊輸入，要留意費用規定。

❌ **相機** ★★★
當地買或許很奢侈，但如果是類似玩具的數位相機，有時價格不到300元。

❌ **藥品／生理用品** ★★★
有老毛病的人最好帶上慣用藥。

❌ **現金** ★★
如果忘記，只要有金融卡，到了當地也能提領當地貨幣。

❌ **旅遊書或地圖** ★★
也可到了當地再收集旅遊資訊，但還是用慣的旅行書比較安心。

❌ **盥洗用具/化妝品** ★
用慣且便於攜帶的最好。

❌ **衣物** ★
有時間的話可在當地買，但要買到合身的內衣褲卻是意外的難。

・筆記用品　　・備用包（可摺疊的購物袋）

・臨時充飢物（我習慣帶營養棒）　・手機的備用電池

・攜帶式加濕器

＊我另外還會帶電腦、當地貨幣、鐵路周遊券（上次用剩的）、機場的貴賓室會員卡、小型紙箱（用來收放容易受損的雜貨）、拉鍊袋、氣泡紙（也是用來保護雜貨用）、膠帶、名片等。

第 **8** 章

 實踐&複習篇　第一次的越南行

為了複習前面所說的步驟，前往未曾到訪過的越南。
請看看在短時間內
我是如何行動的！

設計一趟個人專屬的越南之旅

為了複習和實踐前面所說的步驟，我將實際前往越南旅行。

☑ 複習①
購買機票

不過之後還想繞去台灣，

印象中可以在台灣轉機飛往越南才對！

1.目的地是越南，回程住在台灣1個晚上！
2.期間這個月的這幾天，天數是5天！
3.不必考慮哩程，要價格便宜的！

出發2個月前首先得訂購機票但因為這段時間我很忙毫不猶豫直接上旅行社

唉！我沒有閒工夫上網查東查西啦

請旅行社安排時，事先得先決定好期間、地點、預算。

費用之後用轉帳繳納，電子機票則是寄送到家
當場決定!!
我要買

結果訂到的是華航，在台北轉機的胡志明市來回票。

價格是6930元，加上燃油稅等其他費用，合計約14400元。

回程的台灣之旅，停留時間只有23小時，所以不需加收Stop over的手續費。

越南、台灣兩地都是視停留天數
決定需要簽證與否！

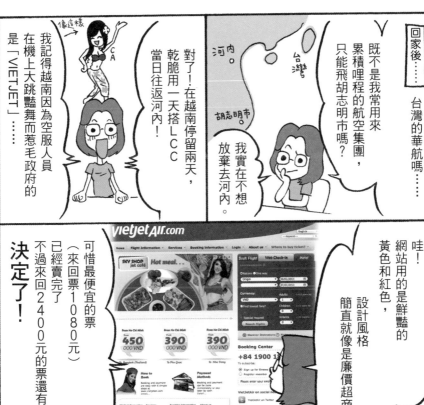

回家後……

台灣的華航嗎……

既不是我常用來累積哩程的航空集團，只能飛胡志明市嗎？

我實在不想放棄去河內。

河內。

台灣

胡志明市

對了！在越南停留兩天，乾脆用一天搭LCC當日往返河內！

我記得越南因為空服人員在機上大跳豔舞而惹毛政府的是「VIETJET」……

像這樣

CA

哇！網站用的是鮮豔的黃色和紅色，設計風格簡直就像是廉價超商嘛。

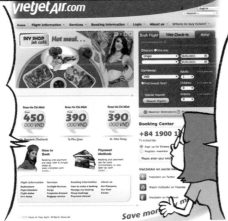

可惜最便宜的票（來回票1080元）已經賣完了

不過來回2400元的票還有

決定了！

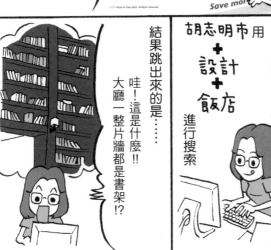

複習② 尋找飯店

接下來是飯店

我用「停留地點」「飯店」「在意的關鍵」來搜尋

胡志明市 用
設計
飯店
進行搜索

結果跳出來的是……

哇！這是什麼!!

大廳一整片牆都是書架!?

雖然是新蓋的很漂亮，但是離機場很近，還好到市中心有公車、走路也不遠。

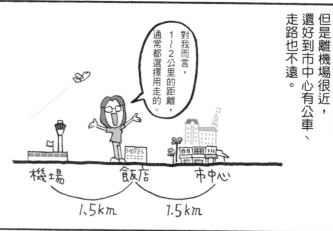

對我而言，1～2公里的距離，通常都選擇用走的。

機場　　飯店　　市中心

1.5 km　　1.5 km

現在正是促銷價格3個晚上5100元好……那就決定住The Alcove Library Hotel！

因為台北只停留23個小時，除了前面的那些關鍵字外，又加上「近車站」的條件。

看照片，感覺這家設計飯店的風格有些華麗厚重。

一個晚上約3900元，雖然只有幾小時，還是決定住這裡吧！

嘻嘻

如果是飛松山機場，不僅離市區近，也有長住飯店…

決定住的是從桃園機場有接駁車直達、就在台北車站前面的「君品酒店」。

預約飯店之際，順便也上網買海外旅行平安險，保單日後會寄達家裡，出發當天也可以在機場的自動販賣機辦手續。

旅行平安險

○○海上　○○保險　○○火災　○○保險

複習③
收集當地資訊

開始列出要去哪裡和吃什麼的清單吧！

118

這一次參考的書籍有這些

剛好跟兩位作者都是朋友
有興趣的事物也都很像
至於《地球步方》系列的書
尤其是對交通工具詳盡介紹
應該找不到其他書籍可以超越
所以是一定要有的裝備

《地球步方 越南》

《年收150萬日幣森川一家的節約海外旅行in越南》森川弘子

《一個禮拜拜玩越南》
山下馬努

造訪新的國家首先要去以美味聞名的名店，作為認識當地「口味」的基準，接下來才能根據直覺到處品嚐。

首先要吃這個！

雖然很想坐在路邊慢慢品嚐串燒，但如果沒有時間的話，那就找個有巴黎風情的咖啡廳買三明治來啃，盡量挑小一點的店家逛個夠……

河內之旅是搭飛機當天往返（單程2小時），因此只有4個小時可以觀光，所以得嚴密安排優先順位。

台北已經去過多次，但還是有非去不可的地方。

學姊，一定要去這裡！
對了，最近才去過台北的學妹不是強力推薦龍山寺附近的「胡椒餅」嗎？

大約就是像這樣

直到出發前，仔細收集資訊作出計畫……

☑ 複習④
製作行程表

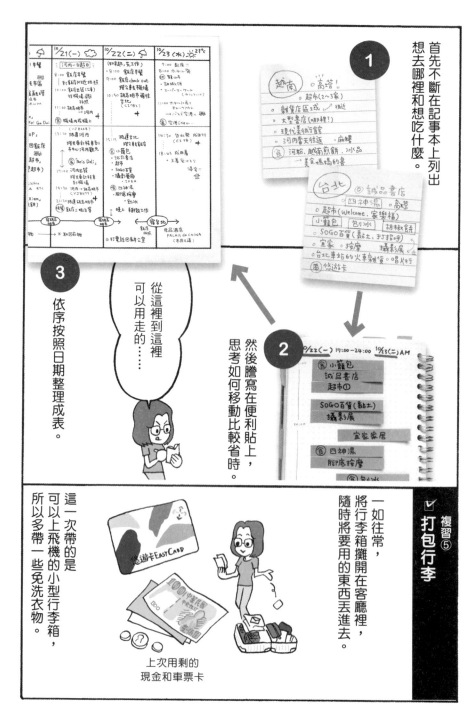

首先不斷在記事本上列出想去哪裡和想吃什麼。

① ② ③

然後謄寫在便利貼上，思考如何移動比較省時。

依序按照日期整理成表。

從這裡到這裡可以用走的……

複習⑤ 打包行李

一如往常，將行李箱攤開在客廳裡，隨時將要用的東西丟進去。

這一次帶的是可以上飛機的小型行李箱，所以可多帶一些免洗衣物。

上次用剩的現金和車票卡

悠遊卡 EASY CARD

★ 旅行第1天!!
（成田機場～胡志明市）

當地當然
也能換錢

到了機場先換錢
因為打算盡量用信用卡，
攜帶的現金通常
不超過3000元
盡可能換成小額紙鈔。

如果是冬天前往溫暖的南國，
可以將外套寄放在機場的手提行李
寄放處。成田機場寄放衣物，
5天的收費是300元，
和寄物櫃相比（一天90元），
寄放超過4!天會比較划算

手提行李寄放處
5天是300元

在台北轉機有2個小時的空檔，
桃園機場的候機室有免費的Wi-Fi，
正好用來處理沒完成的工作，

飛往胡志明市的3個小時航程
則來翻閱旅遊書，
並研究從機場到飯店路怎麼走。

終於抵達胡志明市！
好熱呀，約有30℃吧？一下飛機
立刻進廁所脫下長袖襯衫換上夏服。
通關檢查後，前去領取行李。

在廁所脫掉
長袖襯衫,裡面是T恤

從成田機場起就是在
T恤外面套上長袖襯衫

一走出機場，立刻到計程車櫃檯
告知目的地，領取「Taxi Coupon」。
因為是先付費，
車資已確定比較安心。

到飯店的車資是13萬越南盾，
越南盾換算成台幣時，先去掉3個0
再乘以1.2即可（採訪當時的匯率）

太晚到的話
櫃檯會打烊,
請留意

從計程車窗看到摩托車海真是壯觀
每個人都說很厲害，
原來是這麼回事！

飯店Check in
出示列印好的預約憑單、
護照和信用卡

這家飯店有其獨自的系統⋯⋯
可選擇明天早餐的用餐時間和內容

至於早餐的內容⋯⋯

嗯～
現在就要決定嗎⋯

A.Omelette
B.Continental
C.Pancake
D.Pho

感覺像這樣！

房間內的裝潢沒有多餘的綴飾
乾淨俐落是我喜愛的極簡風格

過了一會兒，
送來迎賓的水果和果汁
我給了2萬越南盾（25元）的小費
因為高出行情，事後自我反省。

雖然天色已晚了，但因為是第1天，
想先熟悉當地的氣氛和地理環境，
走了1公里前往名店「PHO HOA」。

一時大意點了跟隔壁桌一樣大盤的
分量約6萬越南盾（72元），
很貴但很好吃。

在建築工地打赤膊睡覺的大叔，
街上的攤販，將桌椅擺在路邊吃飯的一家人
按照自己的腳步欣賞這些日常風景，
也是旅行的美好滋味。

在飯店附近的店家買了西點和優格回去，
結束今天的行程！

越南人每餐的食量（就我而言）比較小，
所以每天都來這家店光顧⋯⋯
可能是炎熱國度少量多餐的人較多吧。

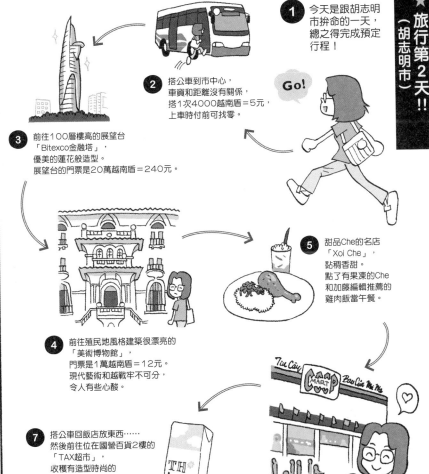

1 今天是跟胡志明市拚命的一天，總之得完成預定行程！

Go!

2 搭公車到市中心，車資和距離沒有關係，搭1次4000越南盾＝5元，上車時付前可找零。

3 前往100層樓高的展望台「Bitexco金融塔」，優美的蓮花般造型。展望台的門票是20萬越南盾＝240元。

5 甜品Che的名店「Xoi Che」，黏稠香甜。點了有果凍的Che和加藤編輯推薦的雞肉飯當午餐。

4 前往殖民地風格建築很漂亮的「美術博物館」，門票是1萬越南盾＝12元。現代藝術和越戰牢不可分，令人有些心酸。

7 搭公車回飯店放東西……然後前往位在國營百貨2樓的「TAX超市」，收穫有造型時尚的利樂包鮮奶。

TH true MILK

6 走進正對面的「COOP超市」檢視一番。戰利品是紅色茶罐，還買了據說很好吃的香蕉。

8 到越南煎餅店「Moui Xiem」吃晚飯。那是用鬱金染成黃色的米粉作成的薄餅，夾香菜、豬肉等內餡，並淋上醬料來吃。68000越南盾＝84元。

總之是很豐盛的一天

★旅行第3天!!（胡志明市～河內）

今天要當日往返
河內—胡志明市！

可是VIETJET居然通知說去程和回程都會延遲一個半小時！

只好安慰自己說這是LCC才會發生的情況，好整以暇地吃早餐的河粉。

原則上，對方有作形式上的道歉。

早餐後搭公車前往國內機場，在色彩繽紛一如超市的VIETJET領取類似超市收據的薄薄一張登機證

因為手上沒什麼錢了，在機場內的ATM提領100萬越南盾＝1200元。

儘管滿街都有ATM，但機場內的紙鈔比較乾淨。

終於上飛機了。空服員的制服果然很可愛，哇！發現那名穿比基尼跳舞被刊登在機艙雜誌上的空姐！！

啊！就是她

機艙雜誌

到市區

抵達河內，搭乘機場小巴，（感覺像大型的共乘計程車）4萬越南盾＝36元

雖然必須等到坐滿才能發車，但還是不想花30萬越南盾（270元）搭一般計程車……

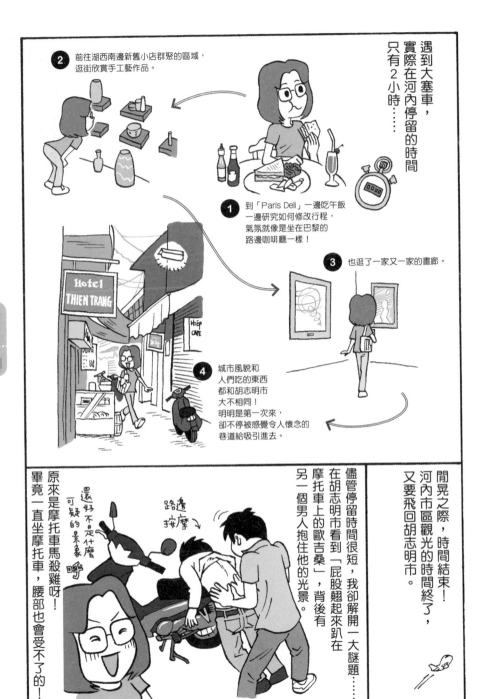

② 前往湖西南邊新舊小店群聚的區域，逛街欣賞手工藝作品。

遇到大塞車，實際在河內停留的時間只有2小時……

① 到「Paris Deli」一邊吃午飯一邊研究如何修改行程，氣氛就像是坐在巴黎的路邊咖啡廳一樣。

Hotel THIEN TRANG

③ 也逛了一家又一家的畫廊。

④ 城市風貌和人們吃的東西都和胡志明市大不相同！明明是第一次來，卻不停被感覺令人懷念的巷道給吸引進去。

間晃之際，時間結束！河內市區觀光的時間終了，又要飛回胡志明市。

儘管停留時間很短，在胡志明市看到「屁股翹起來趴在摩托車上的歐吉桑」，背後有另一個男人抱住他的光景。我卻解開一大謎題……

還好不是什麼可疑的景象呀

路邊按摩

原來是摩托車馬殺雞呀！畢竟一直坐摩托車，腰部也會受不了的！

按照慣例吃早餐
今天點的跟昨天一樣是美式鬆餅

有種奶粉
的味道
很好吃♡

Check out後前往公車站等車時，
才在路邊攤開地圖看，幾秒鐘後
就有計程摩托車過來詢問。

因為太過頻繁，
只好躲進建築物的角落裡看地圖。

雖然摩托車很多，
但如果遇到沒有紅綠燈要過馬路時，
只要一邊看著機車騎士的臉
慢慢往前進，機車就會主動避開。

不可以停下來

這麼說來，在大眾運輸工具上面
幾乎沒看過日本人，倒是常看到
歐美人士……

坐在飛機上回想起……

23h

沒有時間了!!

再度抵達台北!!
我還剩下23小時
接下來分秒都不能浪費！

雖然附近有直達的接駁車，
但為了早點到，決定搭計程車到飯店
搭定額制的計程車
約1100元。

1 飯店的窗戶很大，天花板是木製的，裡面擺設都很特別和有趣。房間角落當然也有浴缸。

2 到一個人用餐也不寂寞的「鼎泰豐」用餐，分店有種大眾餐廳的風格，送出點菜單後，被說點太多了（人家就是想吃嘛）。

3 接著前往最喜歡的誠品書店。台灣書籍的設計都很講究，我總是會到新書平台看封面挑書買。

4 到「SOGO百貨」玩具賣場看我設計的黏土遊戲組，跟賣場的人打招呼。

請用日文

5 在公園遇到留學過日本的歐巴桑我搭訕，每當我想用中文說話時，常常會像這樣遇到「想用日文」交談的人。

6 前去SOGO後面的藝廊看朋友的攝影作品展。

乳製飲品

7 在當地超市「頂好」發現外包裝漂亮得很誇張的乳製飲品，因此買回飯店後，試著拍成照片。

8 按摩過後吃第2頓的晚餐，每次到台北必定會去「阿桐阿寶四神湯」。有豬腸的四神湯搭配肉粽是90元，我可以為了這個專程搭飛機來吃。

走回飯店結束一天的行程！
今天也是十分充實的一天！

★ 旅行最後一天!!
(台北～成田機場)

早起前往學妹強力推薦的胡椒餅（類似將肉包壓扁烘烤的食物）店，沒想到居然沒開！因為台灣的小吃店很少休息，不禁疏忽了。

調整好心情，改去吃我最愛的芝麻湯圓和蒜味十足的上海乾麵，吃得心滿意足。

因為時間有點趕，逛完超市後，還是搭計程車去機場。

過去因為距離遠而少去的桃園機場出關後開始探險新航廈，還滿好玩的！台灣人不愧是愛讀書，裡面有幾處適合讀書的空間，舒適一如貴賓室。

最後的最後，在機場裡的香港甜品店「糖朝」一邊享用道地的香港（？）的珍珠奶茶一邊回味這次的旅行，

感覺像是玩了10天一樣地充實!!

128

旅行花費帳簿

越南、台灣 個人旅行5天所用金額整理如下:

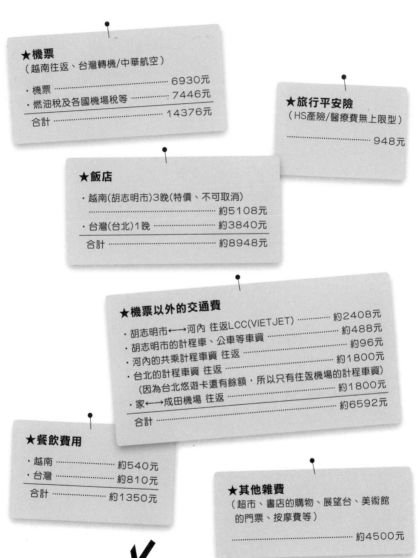

★機票
（越南往返、台灣轉機/中華航空）

- 機票 ·················· 6930元
- 燃油稅及各國機場稅等 ·········· 7446元
- 合計 ······················ 14376元

★旅行平安險
（HS產險/醫療費無上限型）

·················· 948元

★飯店

- 越南(胡志明市)3晚(特價、不可取消)
 ·················· 約5108元
- 台灣(台北)1晚 ·········· 約3840元
- 合計 ·················· 約8948元

★機票以外的交通費

- 胡志明市←→河內 往返LCC(VIETJET) ·········· 約2408元
- 胡志明市的計程車、公車等車資 ·········· 約488元
- 河內的共乘計程車資 往返 ·········· 約96元
- 台北的計程車資 往返 ·········· 約1800元
 （因為台北悠遊卡還有餘額，所以只有往返機場的計程車資）
- 家←→成田機場 往返 ·········· 約1800元
 ·················· 約6592元
- 合計 ··················

★餐飲費用

- 越南 ·········· 約540元
- 台灣 ·········· 約810元
- 合計 ·········· 約1350元

★其他雜費
（超市、書店的購物、展望台、美術館
的門票、按摩費等）

·········· 約4500元

合計 約36,714元

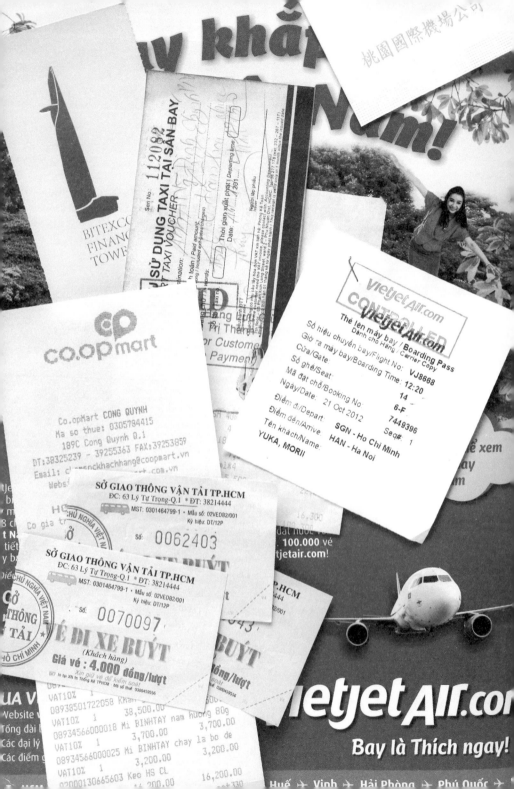

旅行附贈篇
～為了安心的個人旅行～

* 還來得及搭上〇〇〇航班嗎？(遲到時)
Can I still make flight 〇〇〇?

* 請將座位排近一點。/請將座位排遠一點。
I prefer sitting close to my colleague(friend)./away from my colleague(friend).

* 座位是3-4-3？還是2-4-2呢？(若是前者請排靠走道，後者則希望靠窗)
Is the seating arrangement 3-4-3 or 2-4-2 ?

* 因為剛剛搭來的班機誤點了，無法轉機。可改成下一班嗎？
My flight got delayed and I could not make the connecting flight.
Would you switch me to the next available flight?

* 坐我旁邊的人讓我不太舒服，請問有沒有空位可以換呢？
I am not comfortable with the passenger sitting next to me. Can I move to
another seat?

* 從機場到市區搭什麼交通工具比較安全呢？
What is the safest transportation from the airport to downtown?

個人旅行的英語會話

* 鑰匙很不好開，有什麼訣竅嗎？
 I'm having difficulties unlocking the door. Is there a trick?

* 馬桶塞住了，請過來修理。
 The toilet is clogged(or stuck)! Please fix(repair) it.

* 燈泡壞了，麻煩換一下。
 The light bulb is blown. Could you please change it?

* 有惡臭，我要換房間。
 It smells (in ～). Could I have another room?

* TV不能看，麻煩請確認一下。
 I can't turn on the TV. Could you check it?

* 我要點客房服務。請給我～和～。
 I'd like to order～, ～and～from room-service.

* 聽說延遲check out不用加錢，我也可以適用嗎？
 I heard that you offer a late check-out free-of-charge. Is it applicable to me?

* 請問可以提前check in嗎？
 Can I check-in earlier?

* 請問可以晚點check out嗎？
 Can I check-out later?

* 房間裡有蟑螂，請給我殺蟲劑/ 請過來處理。
 There's a cockroach in my room. Could you bring me some bug killer/get rid of it?

* 請拿新的毛巾過來。
 Could you bring a new set of towels?

* 房間沒有打掃過，請派人打掃。
 My room is not cleaned up. Please clean it up.

* 因為工程的噪音很吵，我要換房間。
 I'm bothered with construction noises. Please change my room.

* 我沒有點這個。(最後一天檢查收據時)
 I didn't order this item.

* 隔壁房間○○○號房很吵，能否請他們安靜一點。
 Room ○○○ next to my room is very noisy. Will you tell them to quiet down?

* 我的信用卡被機器卡住了，該怎麼處理呢？
My credit card got sucked into ATM. What should I do?

* 可以一起拍照嗎？
Do you mind taking a picture with me?

* 你聽得懂我在說什麼嗎？
Do you get what I am trying to say?

* 有沒有會說日文的人？
Is there anyone here/there who speaks Japanese?

* 那個人吃的是什麼東西？請給我一份。
What is the dish that gentleman(lady) is having? Can I order the same?

* 飲料請不要加冰塊。
I don't need ice cubes in my drink.

* 謝謝你，不用。(婉拒別人的好意)
Thanks, but no thank you.

* 不要！(嚴厲拒絕推銷)
No thanks !

* 有真空包裝嗎？
Can you do vacuum packaging?

* 常溫可保持幾天呢？
How many days will it keep at room-temperature?

* 我沒有買這個。(檢查收據時)
I didn't buy this item.

* 可以換到那邊坐嗎？(在餐廳裡)
Can I move over to that table?

* 我要這個！
I'll take this one !

建議投保海外旅遊平安險

【旅行平安險有購買的必要嗎？】

最後是關於旅行平安險。過去基於「信用卡有附贈……」的理由刻意沒買，後來因為朋友K（有過全家旅行時先生在關島住院的經驗）的極力勸說而加以調查……果然保障內容差很多。從此，只要是去美國、歐洲一帶都會投保。

常聽到說「在美國割個盲腸就要60～90萬元」，要是骨折需要長期住院的話，動輒會超過上百萬的支出，真是嚇人……

賠償金額大不相同，申請理賠的方法也不一樣。信用卡附贈的保險幾乎都是事後申請。可是海外保險的理賠服務幾乎都不用花到現金，也就是說只要出示保單就能接受治療。至於死亡、重大殘障的理賠，似乎信用卡投保的額度多半較高。

例如，下表是台灣某家信用卡附贈險和平常購買的旅行險進行比較……

	某家信用卡附贈險 （事後申請）	某旅行平安險
（因意外事故）死亡	60～5000萬元	10～3000萬元
（同上）後遺症	450～5000萬元	10～3000萬元
全程意外傷害醫療保險	無～100萬元	1～200萬元
旅行不便險	7千～2萬元	需額外加保

過去跟我一樣沒有想太多的讀者們，不妨趁此機會確認一下自己信用卡的保障內容！

索引

結語

　　我從小就很喜歡「計畫事情」，像是暑假會用盡全力計畫要去哪裡玩（至於計畫能否實踐則另當別論）。就這樣長大成人，不知不覺間竟從事需要到處取材採訪的工作，每天都得安排預定行程。

　　之前因為別的工作有接觸的加藤編輯看出我「喜歡計畫和事先調查」的個性，加上身邊有漫畫家森井久壽生以及工作同仁野島設計師的協助，才能完成此一形式的新書。謹此對購買機票、安排行程提供意見的M、對於英譯提供建議的C、對於旅行平安險根據個人經驗詳細說明的K，還有透過Twitter、Facebook等SNS提供寶貴意見的朋友和朋友的朋友們，表達深深的謝意。

　　旅行的過程固然是喜悅的頂點，但旅行的喜悅可以透過想像力提前享受。不論是在幻想不知何時才取得休假的通勤電車上，還是上廁所時、洗澡中、被窩裡，但願本書能幫忙延長喜悅的時間。

　　對了，有個重點忘了提。在旅行回程的機艙內，不要忘了開始訂立下一次的計畫。且讓期待的樂趣無窮盡！

2013年1月　於事物所凌亂的書桌前　森井由佳　上

Titan 圖文學習書，讓你學什麼都好簡單！

第一次有人這樣教我理財
從今天開始，我不再缺錢
作 者｜宇田廣江、泉正人

任何人都看得懂的漫畫理財書，
徹底消除你對缺錢的不安！
為什麼錢老是存不住？
錢總是在不知不覺當中不見了……

好好生活、慢慢吃就會瘦
1 年實驗證明，減重 30 公斤全紀錄
作 者｜渡邊本

想小酌的日子搭配一盤微醺美人拼盤，
享用恰到好處的分量
改以美容用品來犒賞自己減重的成績，
而非吃到飽。

腸美人
健康從腸的保養開始！
作 者｜小林弘幸、宇田廣江

使用了本書的 8 個步驟，整個人，整個腸道……
完全變得乾乾淨淨，清清爽爽啦……
—— 實驗見證者 / 本書插畫 宇田廣江

Titan 圖文學習書，讓你學什麼都好快樂！

30 天生薑力改變失調人生

作 者｜石原結實、HATOCO

與頭痛、肩膀僵硬、全身無力、
發燒纏鬥 10 年以上的作者 HOTOCO，
30 天內親身實證石原結實博士的「生薑健康法」，
從此告別畏寒、便祕的人生。

就這樣變成 30 歲好嗎？

作 者｜鳥居志帆

怎麼快要 30 歲了，卻沒什麼常識！
不安與疑問一大堆，怎麼辦？
教你理財、美容、各種場合的禮貌注意事項專門知識
讓妳不會變成「就只是個歐巴桑」的教科書。

結婚一年級生

作 者｜入江久繪

日本狂銷 40 萬冊以上！
未婚預習，已婚學習。
最佳婚姻生活教科書！

TITAN 108

學會安排行程的第1本書

開始一個人
去旅行

森井由佳◎著　森井久壽生◎繪　張秋明◎譯

出版者：大田出版有限公司
台北市10445中山北路二段26巷2號2樓
E-mail：titan3@ms22.hinet.net
http://www.titan3.com.tw
編輯部專線（02）25621383
傳真（02）25818761
【如果您對本書或本出版公司有任何意見，歡迎來電】
法律顧問：陳思成 律師

總編輯：莊培園
副總編輯：蔡鳳儀　執行編輯：陳顗如
行銷企劃：張家綺
手寫字：謝佩鈞
校對：蘇淑惠、黃薇霓
印刷：上好印刷股份有限公司（04）23150280
裝訂：東宏製本有限公司（04）24522977
初版：2015年（民104）五月一日
二刷：2016年（民105）三月一日
定價：新台幣 270 元

國際書碼：ISBN：978-986-179-390-0 ／ CIP：104003332

よくばり個人旅行! 旅立つまでのガイドブック © Yuka Morii
Edited by Media Factory
First published in Japan in 2013 by KADOKAWA CORPORATION, Tokyo.
Complex Chinese translation rights reserved by Titan Publishing Company Ltd.

www.facebook.com/titan.ipen

歡迎加入ipen i畫畫FB粉絲專頁，給你高木直子、恩佐、wawa、鈴木智子、澎湃野吉、
森下惠美子、可樂王、Fion……等圖文作家最新作品消息！圖文世界無止境！

※請沿虛線剪下，對摺裝訂寄回，謝謝！

To：**大田出版有限公司**　　（編輯部）**收**

　　地址：台北市10445中山區中山北路二段26巷2號2樓
　　電話：（02）25621383　傳真：（02）25818761
　　E-mail：titan3@ms22.hinet.net

From：地址：

　　　　姓名：

大田精美小禮物等著你！

只要在回函卡背面留下正確的姓名、E-mail和聯絡地址，
並寄回大田出版社，
你有機會得到大田精美的小禮物！
得獎名單每雙月10日，
將公布於大田出版「編輯病」部落格，
請密切注意！

大田編輯病部落格：http：//titan3.pixnet.net/blog/

智 慧 與 美 麗 的 許 諾 之 地

讀 者 回 函

你可能是各種年齡、各種職業、各種學校、各種收入的代表，
這些社會身分雖然不重要，但是，我們希望在下一本書中也能找到你。

名字╱＿＿＿＿＿＿＿ 性別╱□女 □男　出生╱＿＿＿年＿＿月＿＿日

教育程度╱

職業：□ 學生□ 教師□ 內勤職員□ 家庭主婦 □ SOHO 族□ 企業主管
　　　□ 服務業□ 製造業□ 醫藥護理□ 軍警□ 資訊業□ 銷售業務
　　　□ 其他 ＿＿＿＿＿＿＿＿＿＿＿＿＿＿＿＿＿＿＿＿＿＿＿＿＿＿＿

E-mail／＿＿＿＿＿＿＿＿＿＿＿＿＿＿＿＿　電話／＿＿＿＿＿＿＿＿＿＿

聯絡地址：

你如何發現這本書的？　　　　書名：開始一個人去旅行：學會安排行程的第 1 本書

□書店閒逛時＿＿＿＿書店 □不小心在網路書站看到（哪一家網路書店？）＿＿＿＿

□朋友的男朋友(女朋友)灑狗血推薦 □大田電子報或編輯病部落格 □大田FB 粉絲專頁

□部落格版主推薦 ＿＿＿＿＿＿＿＿＿＿＿＿＿＿＿＿＿＿＿＿＿＿＿＿

□其他各種可能 ，是編輯沒想到的 ＿＿＿＿＿＿＿＿＿＿＿＿＿＿＿＿＿＿＿

你或許常常愛上新的咖啡廣告、新的偶像明星、新的衣服、新的香水……

但是，你怎麼愛上一本新書的？

□我覺得還滿便宜的啦！ □我被內容感動 □我對本書作者的作品有蒐集癖

□我最喜歡有贈品的書 □老實講「貴出版社」的整體包裝還滿合我意的 □以上皆非

□可能還有其他說法，請告訴我們你的說法

＿＿＿＿＿＿＿＿＿＿＿＿＿＿＿＿＿＿＿＿＿＿＿＿＿＿＿＿＿＿＿＿＿＿＿

你一定有不同凡響的閱讀嗜好，請告訴我們：

□哲學 □心理學 □宗教 □自然生態 □流行趨勢 □醫療保健 □ 財經企管□ 史地□ 傳記

□ 文學□ 散文□ 原住民 □ 小說□ 親子叢書□ 休閒旅遊□ 其他 ＿＿＿＿＿＿＿＿

你對於紙本書以及電子書一起出版時，你會先選擇購買

□ 紙本書□ 電子書□ 其他＿＿＿＿＿＿＿＿＿＿＿＿＿＿＿＿＿＿＿＿＿＿＿

如果本書出版電子版，你會購買嗎？

□ 會□ 不會□ 其他＿＿＿＿＿＿＿＿＿＿＿＿＿＿＿＿＿＿＿＿＿＿＿＿＿

你認為電子書有哪些品項讓你想要購買？

□ 純文學小說□ 輕小說□ 圖文書□ 旅遊資訊□ 心理勵志□ 語言學習□ 美容保養

□ 服裝搭配□ 攝影□ 寵物□ 其他 ＿＿＿＿＿＿＿＿＿＿＿＿＿＿＿＿＿＿＿

請說出對本書的其他意見：

大田出版有限公司編輯部 感謝您！

Thẻ lên máy bay / Boarding Pass
Dành cho Hãng / Carrier Copy

Số hiệu chuyến bay/Flight No: VJ8668

Giờ ra máy bay/Boarding Time: 12:20

Cửa/Gate:

Số ghế/Seat: 14

Mã đặt chỗ/Booking No: 6-F

Ngày/Date: 21 Oct 2012 7449396

 Seq#: 1

Điểm đi/Depart: SGN - Ho Chi Minh

Điểm đến/Arrive: HAN - Ha Noi

Tên khách/Name:

YUKA, MORII